陽朔山水以
元人筆開筆
寫之
賓虹

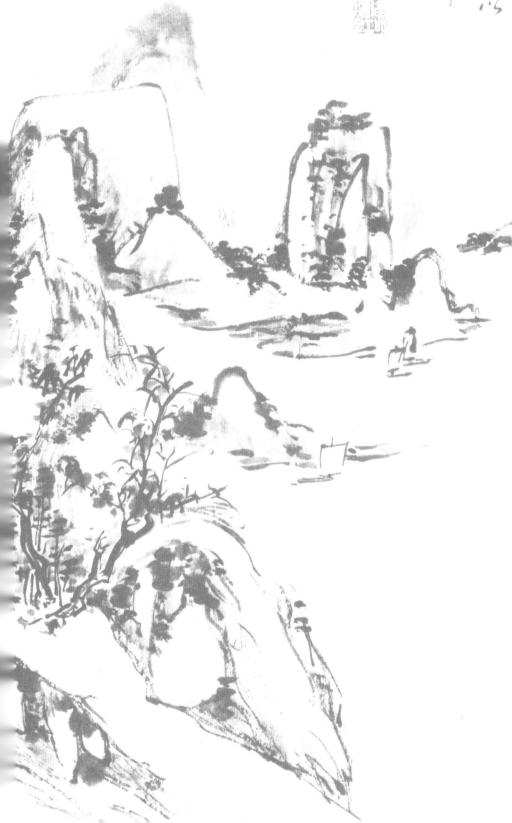

名家

课徒稿

临本

树石写生画谱

黄宾虹

黄宾虹 ◎ 著
本　社 ◎ 编

上海人民美术出版社

本套名家课徒稿临本系列，荟萃了近现代中国著名的国画大师名家如黄宾虹、陆俨少、贺天健等的课徒稿，量大质精，技法纯正，是引导国画学习者入门的高水准范本。

本书荟萃了现代山水画大师黄宾虹先生大量的写生画稿，搜集了他大量的精品画作，分门别类，汇编成册，以供读者学习借鉴之用。

图书在版编目（CIP）数据

黄宾虹树石写生画谱 / 黄宾虹著，—上海：上海人民美术出版社，2015.4（2017.11重印）
（名家课徒稿临本）
ISBN 978-7-5322-9443-5

Ⅰ.①黄… Ⅱ.①黄… ②黄… Ⅲ.①山水画－国画技法 Ⅳ.①J212.26

中国版本图书馆CIP数据核字（2015）第053494号

名家课徒稿临本

黄宾虹树石写生画谱

著　者：黄宾虹
　　　　本社编
主　编：邱孟瑜
统　筹：潘志明
策　划：徐　亭
责任编辑：徐　亭
技术编辑：季　卫
美术编辑：萧　萧
出版发行：上海人民美術出版社
　　　　　（上海长乐路672弄33号）
印　刷：上海海红印刷有限公司
开　本：889×1194　1/12
印　张：5.34
版　次：2015年4月第1版
印　次：2017年11月第3次
印　数：5551－7800
书　号：ISBN 978-7-5322-9443-5
定　价：42.00元

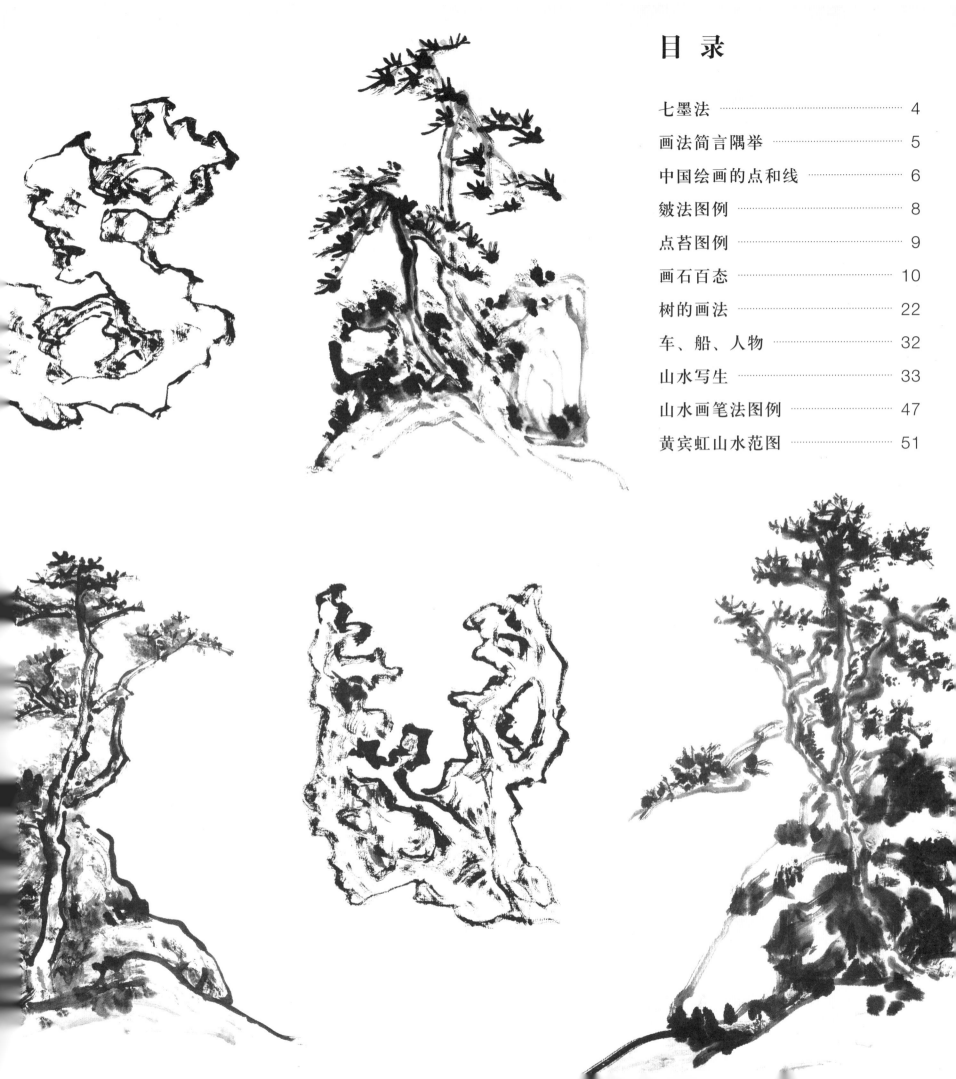

目 录

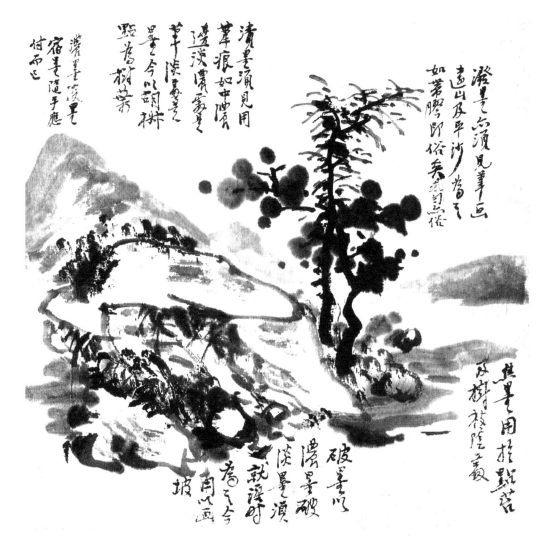

七墨法

黄宾虹将墨法总结出"浓墨、淡墨、破墨、泼墨、渍墨、焦墨和宿墨"七种，并在长期的创作实践中，将这些墨法灵活交替运用，呈浓密清厚、乱中有序之象。

一、浓墨法。晋唐之书，宋元之画，皆传数百年，墨色如漆，神气赖此以全。若墨之下者，用浓见水则沁散湮汙。唐宋画多用浓墨，神气尤足。

二、淡墨法。墨渖翁淡，浅深得宜，雨夜昏蒙，烟晨隐约，画无笔迹，是谓墨妙。元王思善论用墨，言淡墨六七加而成深，虽在生纸，墨色亦滋润。可知淡墨重叠，渲染干皴，墨法之妙，仍归用笔，先从淡起，可改可救。后人误会，笔法寝衰，良可胜叹。

三、破墨法。宋韩纯全论画石，贵要雄奇磊落，落墨坚实，凹深凸浅，乃为破墨之功。元代商蹄喜画山水，得破墨法。画用破墨，始自六朝，下逮宋元，诗词歌咏，时有言及者。近百年来，古法尽弃，学画之子，知之尤鲜。画先淡墨，破以浓墨；亦有先用浓墨，以淡墨破之，如花卉钩筋，石坡加草，以浓破淡，今仍有之；浓以淡破，无取法者，失传久矣。

四、泼墨法。唐之王洽，泼墨成画，性尤嗜酒，多傲放于江湖间，每欲作图，必沉酣之后，解衣盘礴，先以墨泼幛上，因其形似，或为山石，或为林泉，自然天成，不见墨污之迹，盖能脱去笔墨畦町，自成一种意度。南宋马远、夏珪，得其仿佛。然笔法有失，即成"野狐禅"一派，不入赏鉴。学董、巨、二米者，多于远山浅屿用泼墨法，或加以胶，即无足观。

五、渍墨法。山水树石，有大浑点，圆笔点，侧笔点，胡椒点，古人多用渍墨，精笔法者苍润可喜，否则侏儒臃肿，成为墨猪，恶俗可憎，识者不取。元四家中，唯梅道人得渍墨法，力追巨然。明文徵明、查士标晚年多师其意，余颇寥寥。

六、焦墨法。于浓墨淡墨之间，运以渴笔，古人称为干裂秋风，润含春雨，视若枯燥，意极华滋，明垢道人独擅长。后之学者，僵直枯槁，全无生趣，或用干擦，尤为悖谬。画家用焦墨，特取其界限，不足尽焦墨之长也。

七、宿墨法。近时学画之士，务先洗涤笔砚，研取新墨，方得鲜明。古人作画，往往于文词书法之余，漫兴挥洒，殊非率尔，所谓惜墨如金，即不欲浪费笔墨者也。画用宿墨，其胸次必先有寂静高洁之观，而后以幽淡天真出之。睹其画者，自觉躁释矜平。墨中虽有渣滓之留存，视之恍如青绿设色，但知其古厚，而忘为石质之粗砺。此境倪迂而后，唯渐江僧得兹神趣，未可语于修饰为工者也。

画法简言隅举

黄宾虹对画法自有一套与众不同的独到见解，道出了中国画用笔的真谛与要旨。

用笔之法有五：

一曰平。古称执笔必贵悬腕。三指撮管，不高不低，指与腕平，腕与肘平，肘与臂平，全身之力，运用于臂，由臂使指，用力平均，书法所谓如锥画沙是也。

二曰圆。画笔勾勒，如字横直，自左至右，勒与横同；自右至左，钩与直同。起笔用锋，收笔回转，篆法起讫。首尾衔接，隶体更变，章草右转，二王右收，势取全圆，即同勾勒。书法无往不复，无垂不缩，所谓如折钗股，圆之法也。

三曰留。笔有回顾，上下映带。凝神静虑，不疾不徐。善射者盘马变弓，引而不发。善书者笔欲向右，势先逆左。笔欲向左，势必逆右。算术中之积点成线，即书法如屋漏痕也。

四曰重。重者重浊，亦非重滞。米虎儿笔力能扛鼎，王麓台笔下金刚杵。点必如高山坠石，努必如弩发万钧。金至重也，而取其柔，铁至重也，而取其秀。

五曰变。李阳冰论篆书云，点不变谓之布棋，画不变谓之布算。冫点为水，灬点为火，必有左右回顾、上下呼应之势而成自然。故山水之环抱，树石之交互，人物之倾向，形状万变，互相回顾，莫不有情。

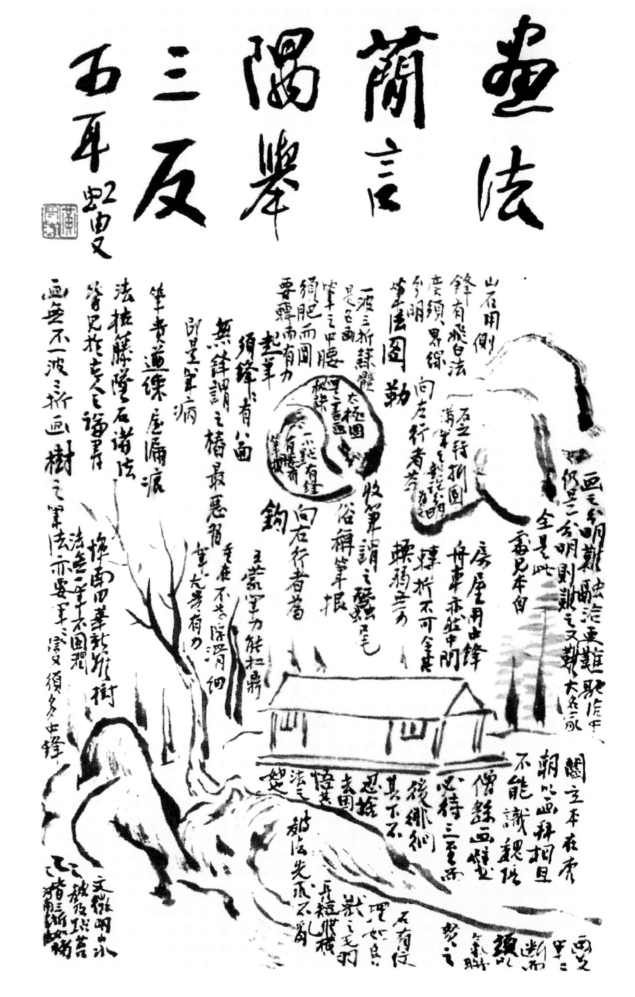

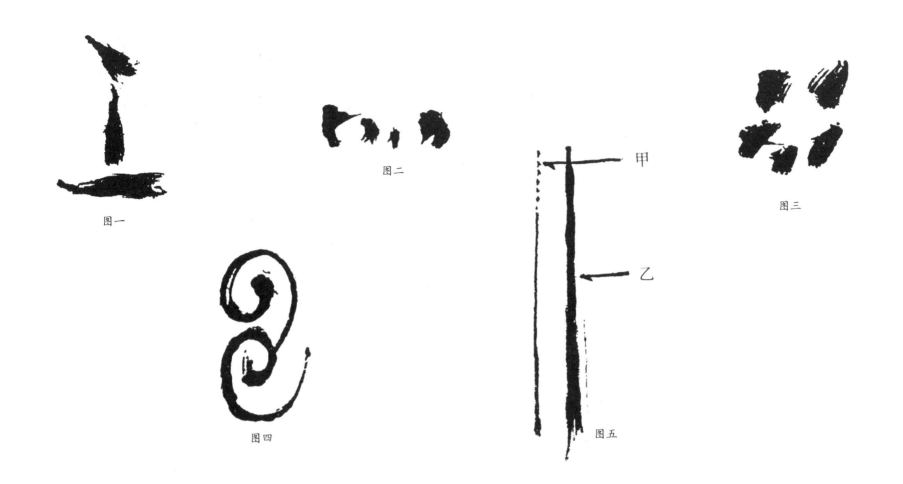

图一

图二

图三

图四

图五

甲

乙

中国绘画的点和线

中国绘画用线，相传很古，而线又是由点而来，这是有历史和科学根据的。如古代名画表现人们的物质生活及形态，莫不讲究线的表现。几何学里，更肯定"积点成线"的说法。但点从何处来呢？人类生活史上，火的发明很早，因此就以火为比喻。如：

图一：第一点，说明火之来源，火是地火，地火产生时受到风的吹动成为斜形；第二点，说明火出土受到风的吹动而动摇之势；第三点，说明窑火冲出之势。这其间未免有些意会，而说明火之动则一，火之初形为一点则一。

图二：乃真正古文字的"火"字，说明火由地生，所以成一平形从多数孔口中冲出。如今这种现象，在中国四川煮盐区尚能看到。也因此成为中国的象形文字之一。

图三：上面两种说法，已说明点是由人类生活史中而来。现在更说明人身上点的来源。"五点"，如人之手指尖，手为工作万能之象征，因此，作为点来说，它的用处和变化很多、很大。但在作者来说，不能为画火而画火，为画手指而画手指。如果画火画手，那么直接画火画手好了，何必如此多一番曲折呢？这是要学者认识古代生活之质朴造型，和后来与画起互相作用的关系。中国文人画兴盛时代，看画的好坏，甚至从点苔上看作者的功力和有法无法。现在我们固不必这样做，但练习中国画的人不可不知。

图四：云纹在中国玉器和铜器上常能见到。一方面说明线由点而来，一方面说明阴阳雷声，而目力能常见。此亦象形文字。雷声之发出，是从云端中出现，这个形式的简化，就成为两个半圈的象形文字，同时又成为装饰上之好图案。

图五甲：即积点成线之说法。譬如下雨，初雨时只看见点，下久或下大了，便看不见点，只看见丝和线了。所以中国诗词里形容它叫雨丝、雨线，同时也成为中国绘画的画法。

图五乙：亦积点成线之譬喻。星球大家都知道是圆的，夏夜常见之"天星换位"，其实是小星球被大星球吸去。但是它的行程很快，人的目力只能见到一道光亮，而不能见到星球之本体。诸如此类的材料当然不少，学者可以从此去体会、发掘、推想。

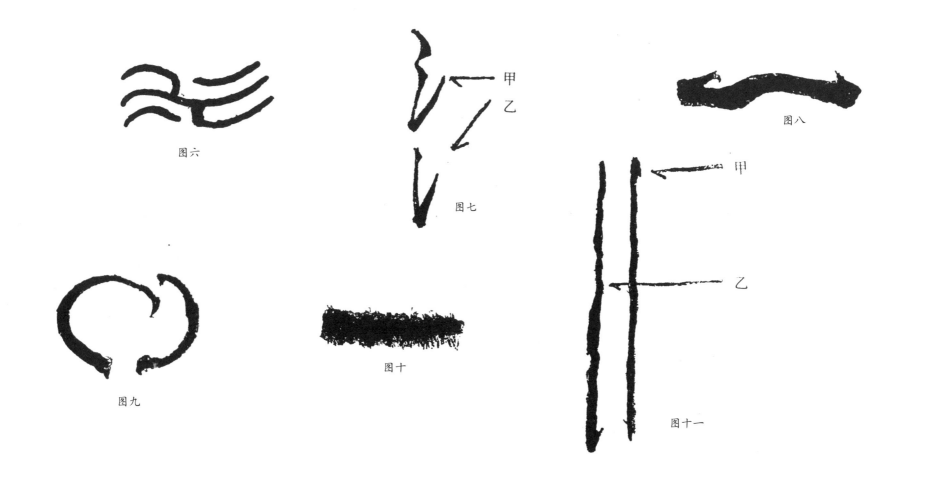

图六：为水之象形文字，中间一条长线代表江海，两面四条短线，两条与江海交汇的代表河湖，两条代表塘港，但均为水，均为线的表现。

图七：均为偏旁之"水"字，如此写法，谓之连绵书。王献之写偏旁"水"字是如此。此亦积点成线之说法。

图八：即中国书法里所谓一波三折。这已经说到用线。而线的运用必须多变化，不可呆板，逆锋下笔，回锋起，蚕尾收笔。如此画法，树石及人物衣褶统统都用得着。中间变化，重在作者体会，否则不合适。

图九：上勾下勒，此从云雷纹及玉器中悟得。写字作画都是一理，所谓法就是这样。此亦中国民族形式绘画之特点，与各国绘画不同之处。如花中勾花点叶，或完全双勾的，即用此种方法。但学者必须活用。

图十：此锯齿纹之练习，横直一样，必须一面光一面毛。此从刻石中悟得，所谓"一刀刻"，即是如此。齐白石先生即善此。这也是积点成线之一种。学者初步懂得中国画画线方法是从这些上来，努力练习，积久腕力自足，不生浮薄之病。

图十一甲：即如锥画沙法。作此练习，须逆锋而上，再很慢地转笔下行，到了画的长短合适时，再回锋向上，所谓无垂不缩，就是这个意思。此亦由刻玉中悟得。如用树枝在沙盘中画，很难看到逆锋回锋，解释亦失真了。

图十一乙：为屋漏痕画法。书画一理，目的是要作者练习中锋悬腕的平、留、圆、重、变，书法重此，画法也重此，其他画法也重此。

学者初习线描，从这些方法入手，线的问题已解决大半，往后再习画游丝、铁线、兰叶种种画法，都能触类旁通，出外写生即可无大问题了。

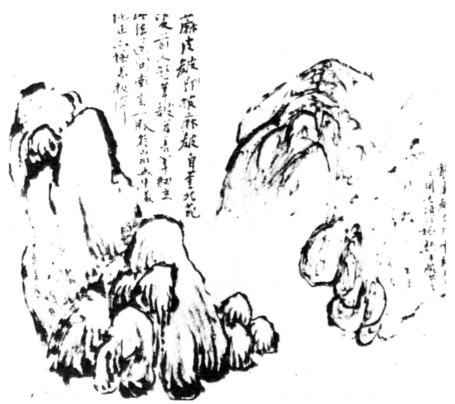

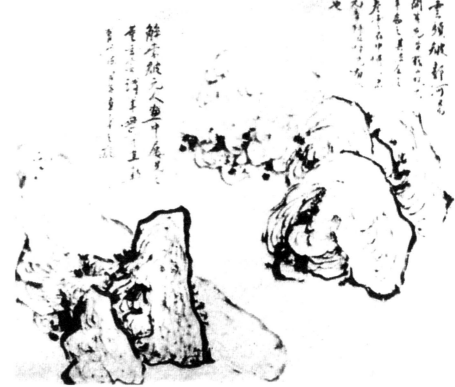

皴法图解之一：乱麻皴介于云头、松皮之间，尤须以极熟手腕出之；麻皮皴即披麻皴，自董北苑变前人短笔皴为长笔，创立此法，遂开南宗一脉，于山水画中最纯正，已极易板滞。

皴法图解之二：云头皴郭河阳开其先，黄鹤山樵尤喜为之，其法全从卷云石中悟出，米元章拜石呼兄，有以也；解索皴元人画中屡见之，董玄宰谓笔无一寸直，熟习此法，自无直率之病。

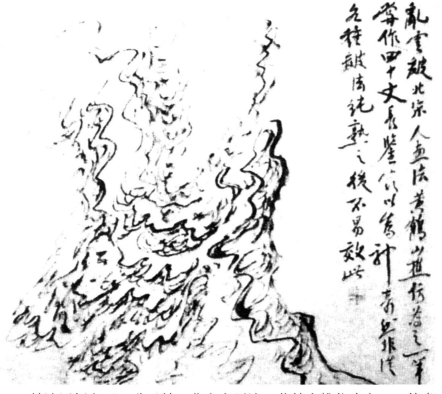

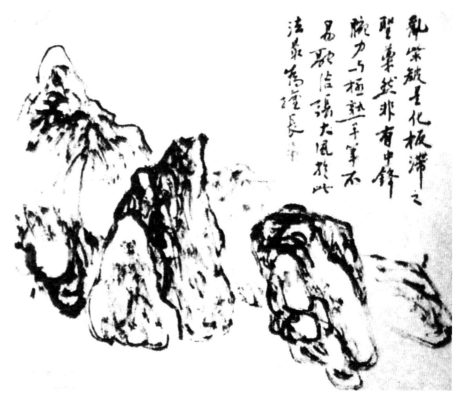

皴法图解之三：乱云皴，北宋人画法，黄鹤山樵仿为之，一笔尝作四十丈长，鉴家以为神奇，然非各种皴法纯熟之后不易效此。

皴法图解之四：乱柴皴是化板滞之圣药，然非有中锋腕力与极熟手笔不易融洽，张大风此法最为擅长。

皴法图例

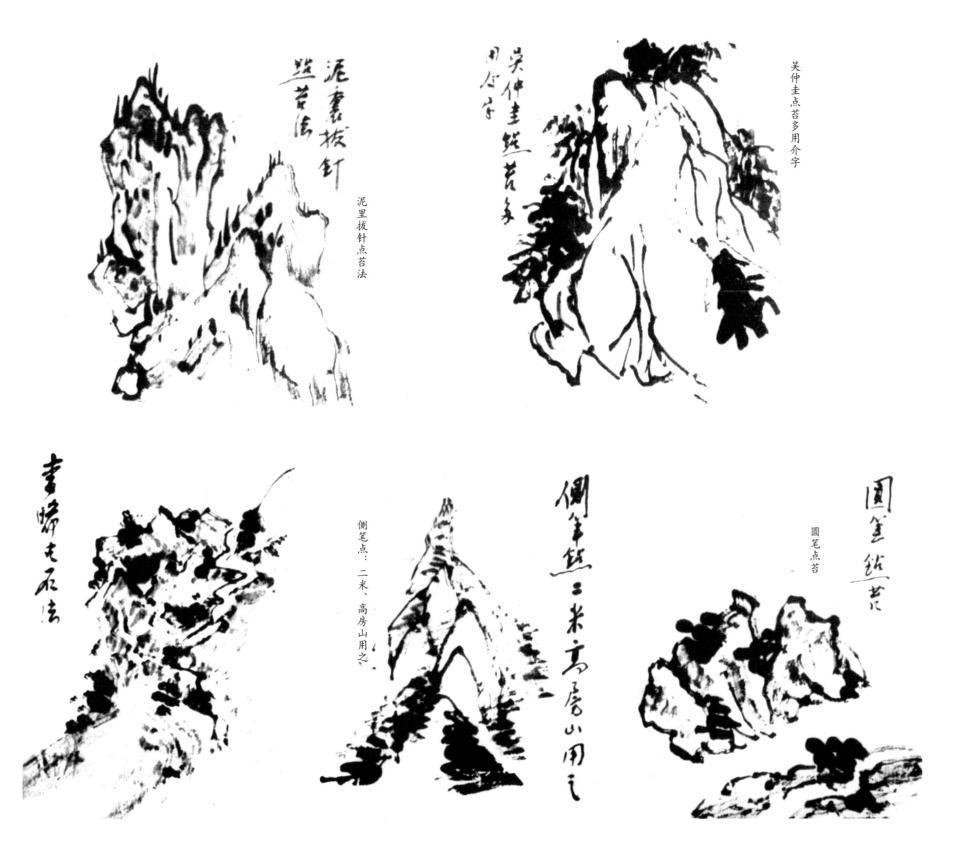

泥里拔针点苔法

吴仲圭点苔多用介字

圆笔点苔

侧笔点：二米、高房山用之

点苔图例

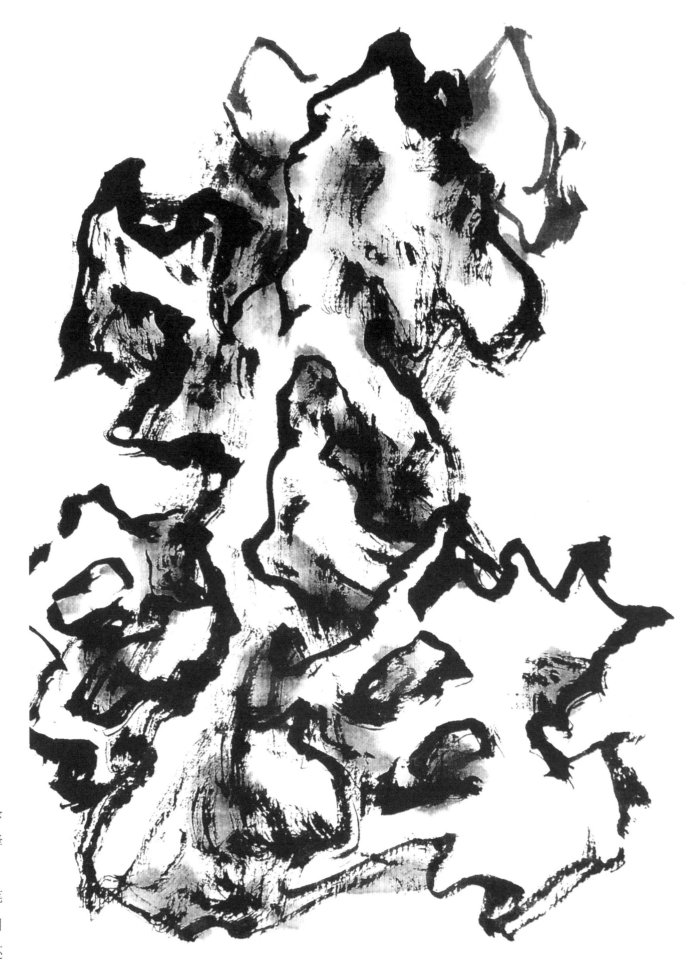

画石百态

　　对于用笔，黄宾虹讲求中锋，重视收笔回转。偶尔用侧锋。线条起迄明确，意到笔到。他以为中锋圆稳，使所画山、石沉着不轻浮。要求用笔如"屋漏痕"，意即落笔时留得住，使线条着力不轻浮。用笔如"折钗股"，不妄生圭角；还要求画得重，如"高山堕石"。

湖石图例一

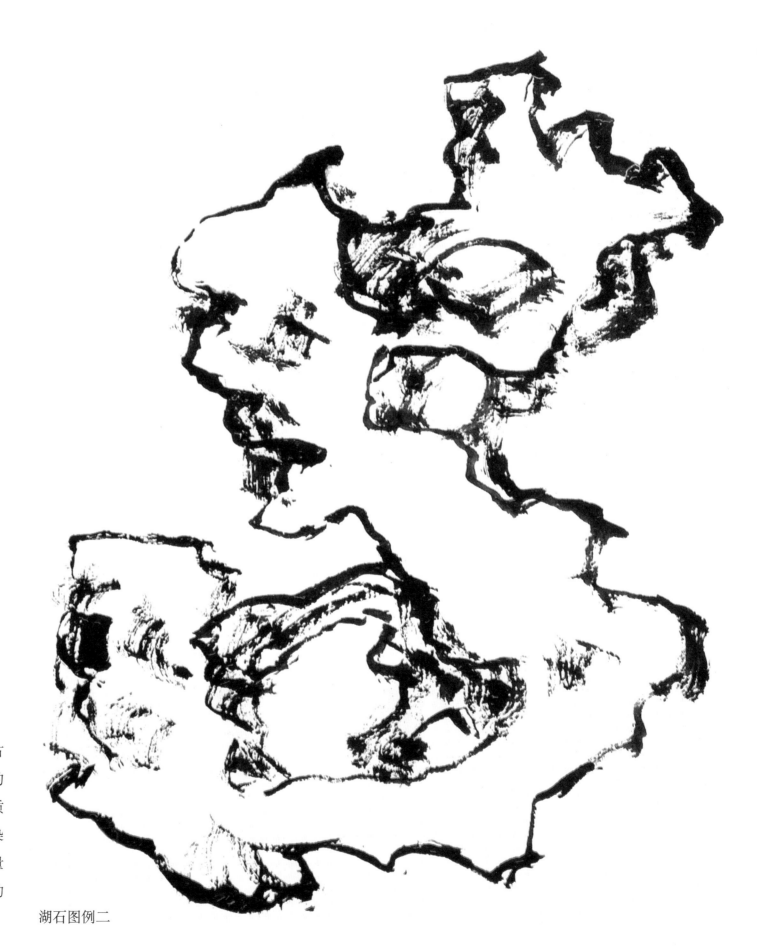

黄宾虹不同于古人的是他更追求形体的厚重感和线条本身的质实感。在淡墨淡色渲染的基础上，以并不少量的乌亮的焦墨，落笔劲健，如刻如凿。

湖石图例二

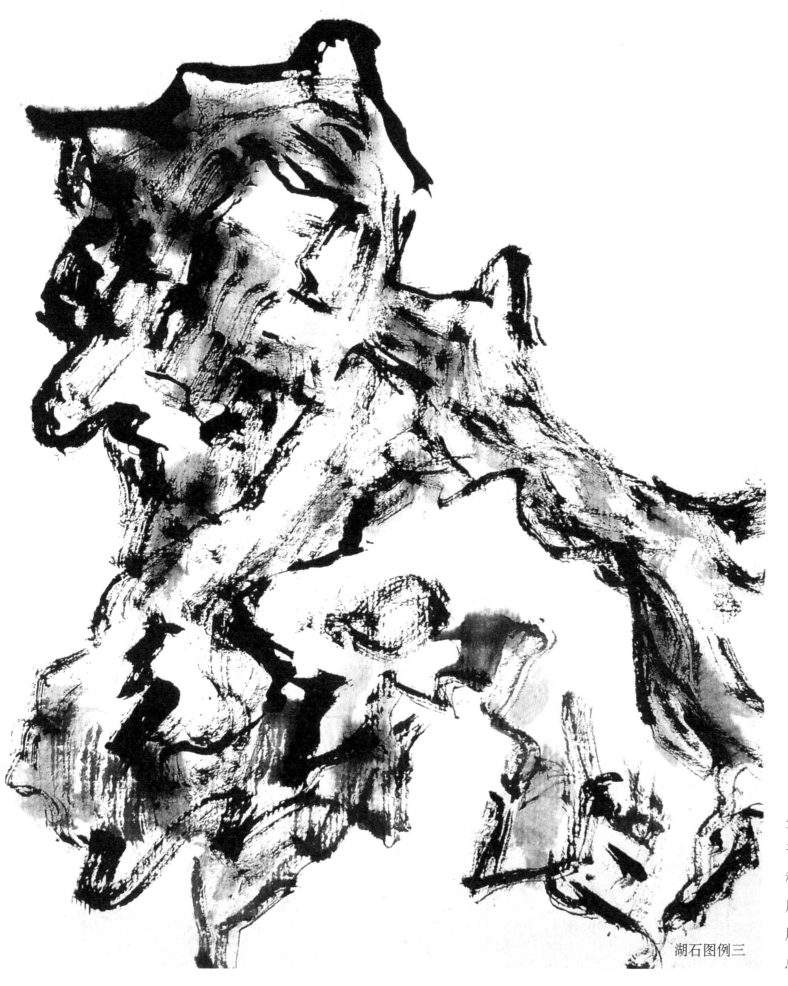

黄宾虹作画，
先勾勒。然后以
干笔去擦，他的这
种擦，兼有皴的作
用。皴擦之后，或
用泼墨，或用宿墨
点，方法不一。

湖石图例三

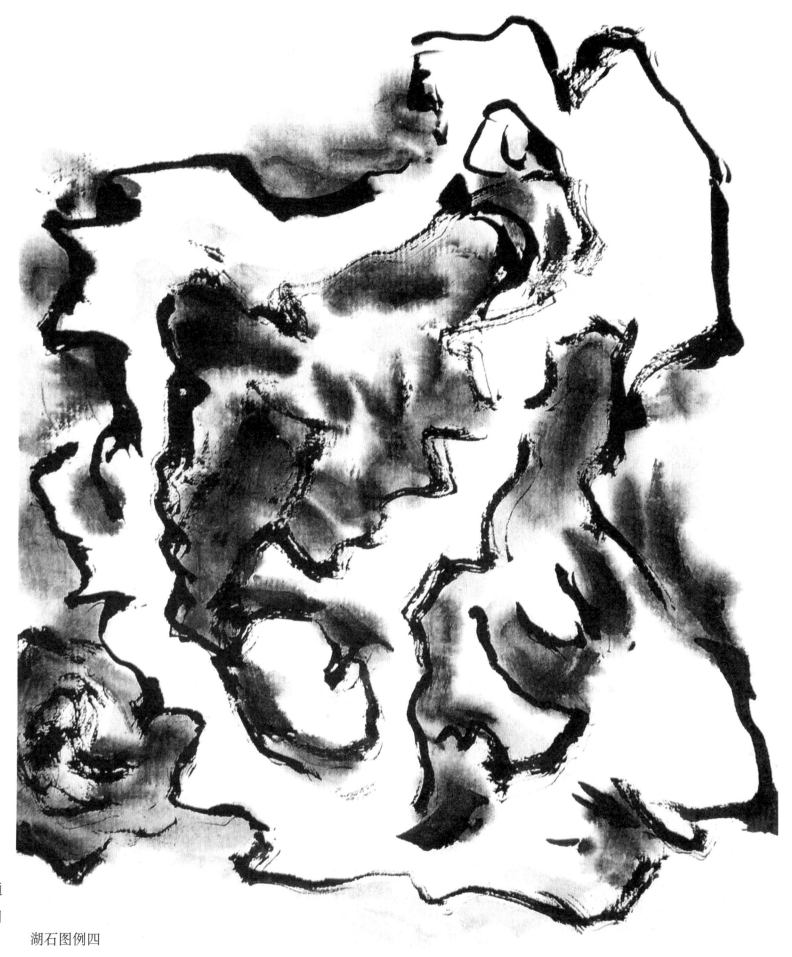

黄宾虹画石,通
常是一勾一勒。用
笔勾线,建立骨架。

湖石图例四

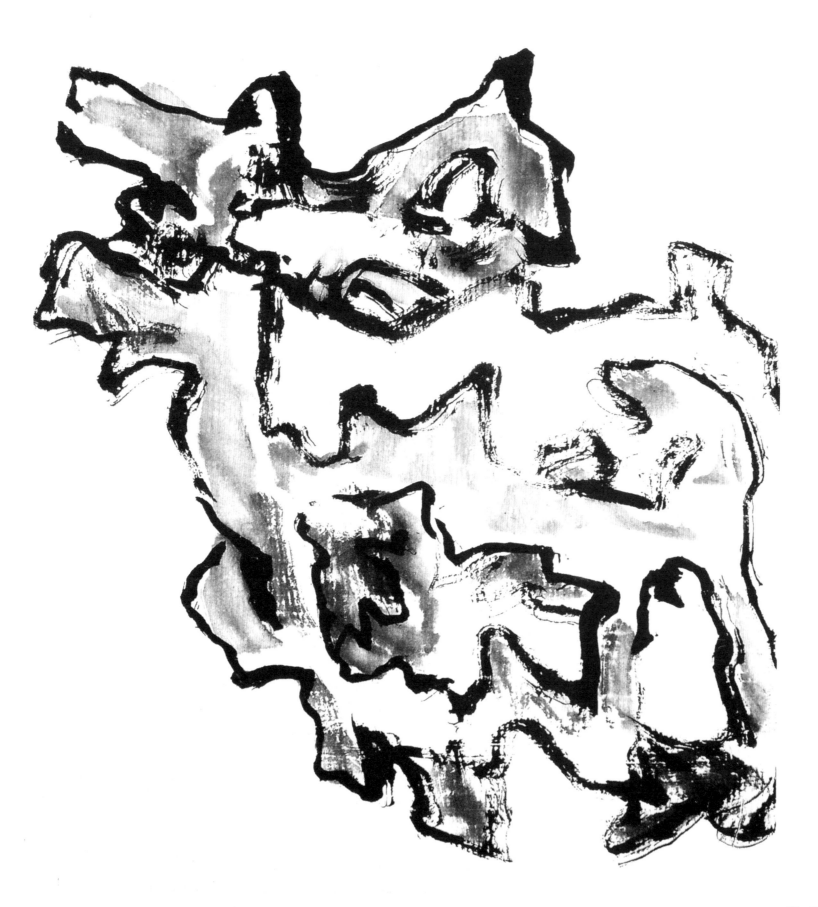

湖石图例五

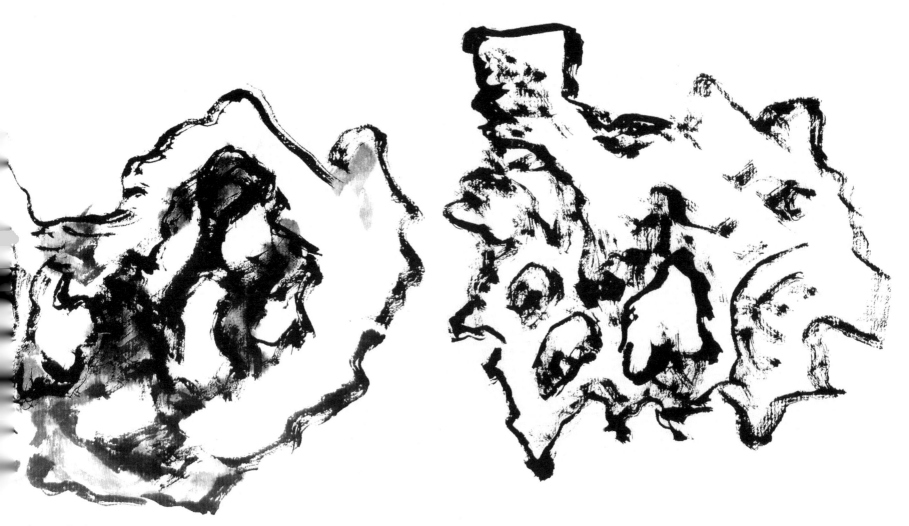

湖石图例六

笔法成功，皆由平日研求金石碑帖文词法书而出。画有大家，有名家。大家落笔，寥寥无几。名家数十百笔，不能得其一笔……练习诸法，成一笔画，一笔如此，千万笔无不如此。（黄宾虹语）

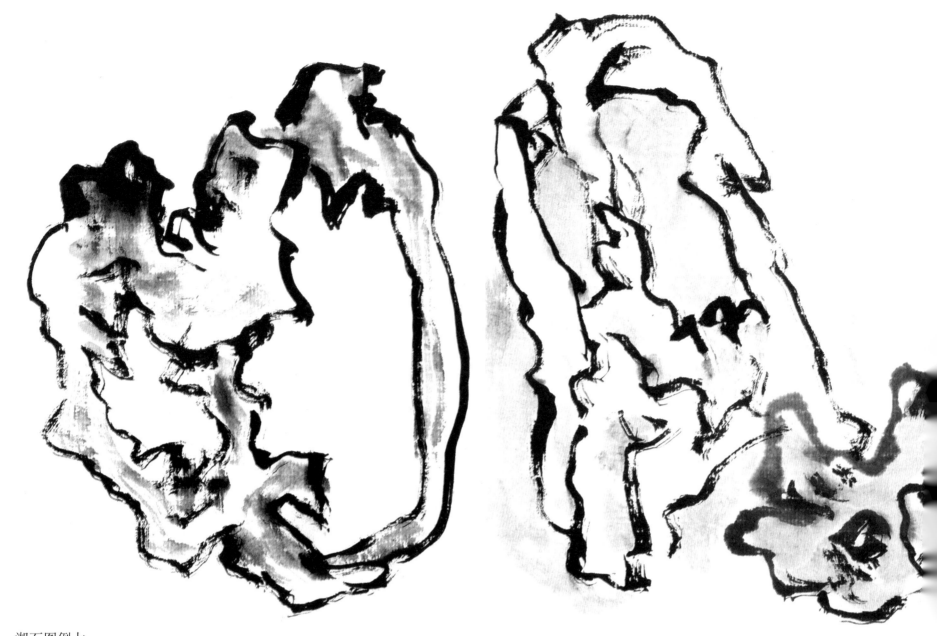

湖石图例七

用笔时，腕中之力，应藏于笔之中，切不可露出笔之外。锋要藏，不能露，
更不能在画中露出气力。（黄宾虹语）

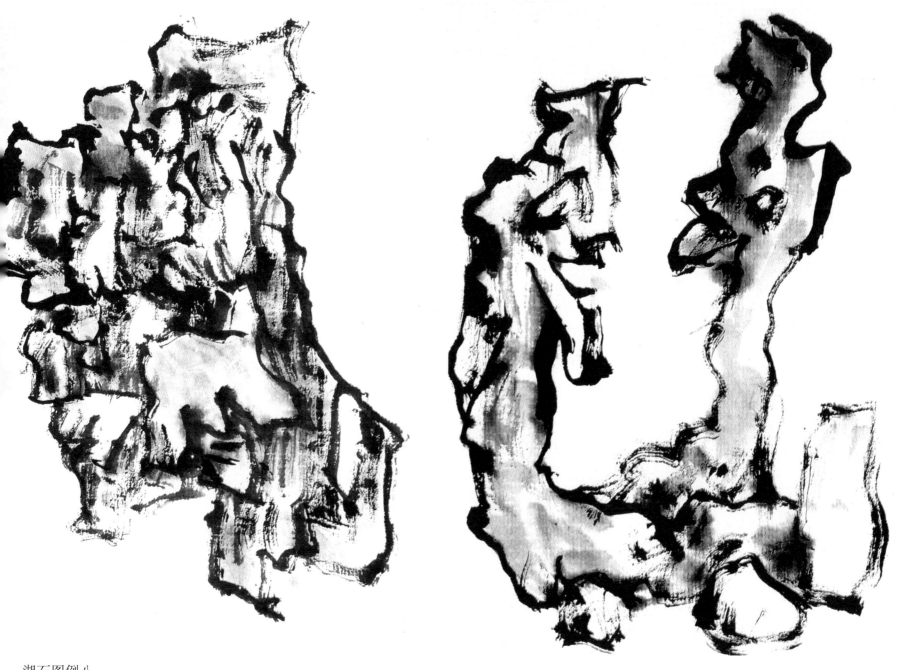

湖石图例八

笔者，点也，线也，骨骼也；墨者，肌体也，神采也。笔求其刚，求其柔，求其拙，求其纵，在因时制宜。墨求其苍，求其老，求其润，求其腴，随境参酌，要与笔相水乳。（黄宾虹语）

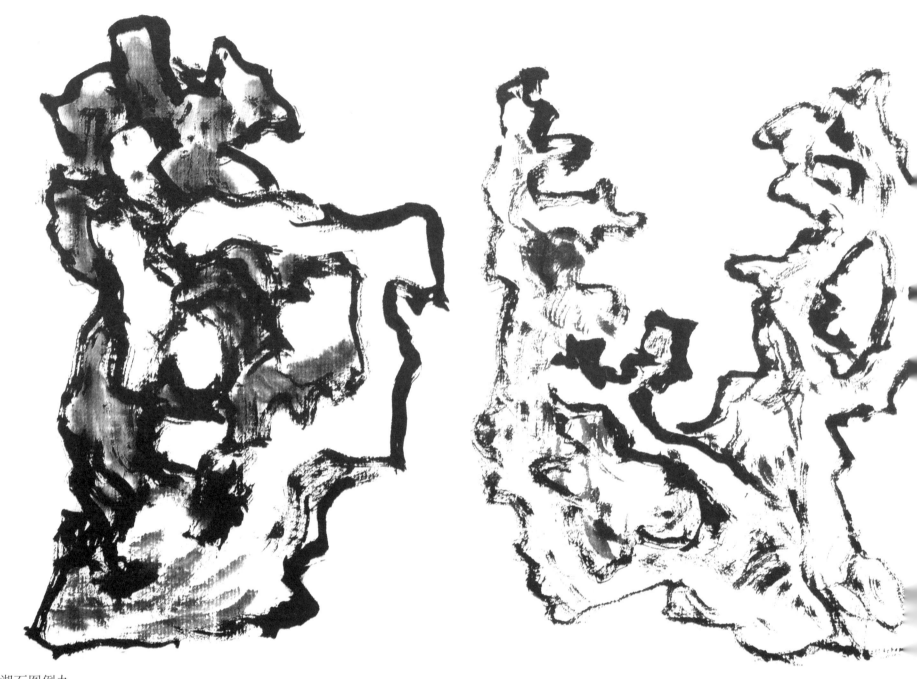

湖石图例九

　　黄宾虹以行笔涩逆但快速肯定的过程中出现的"飞白"痕来表现焦墨渴笔的苍润，并有意用不多渲染、留出较多空白的方法，拉开较大的黑白反差关系，也正是为表现刚与柔、枯与润的反差关系，画面气氛郁勃而响亮，表现出一种生辣的感觉。

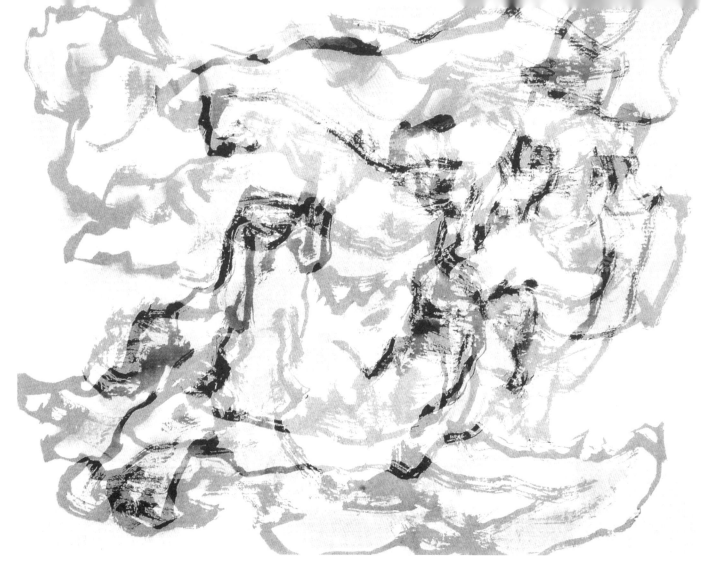

树石图例一

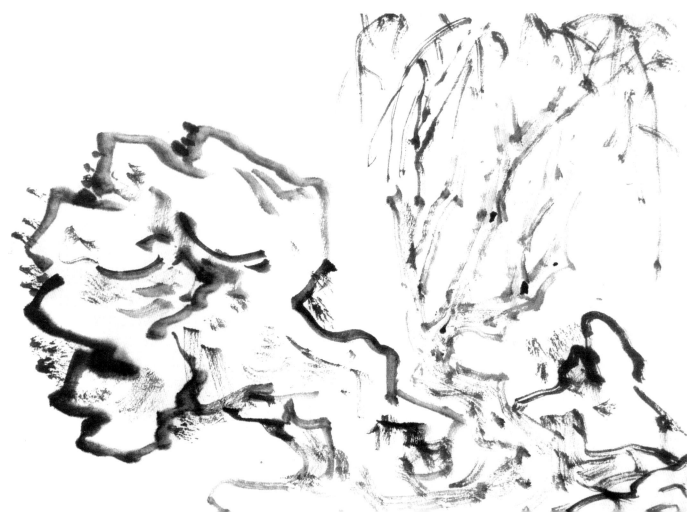

树石图例二

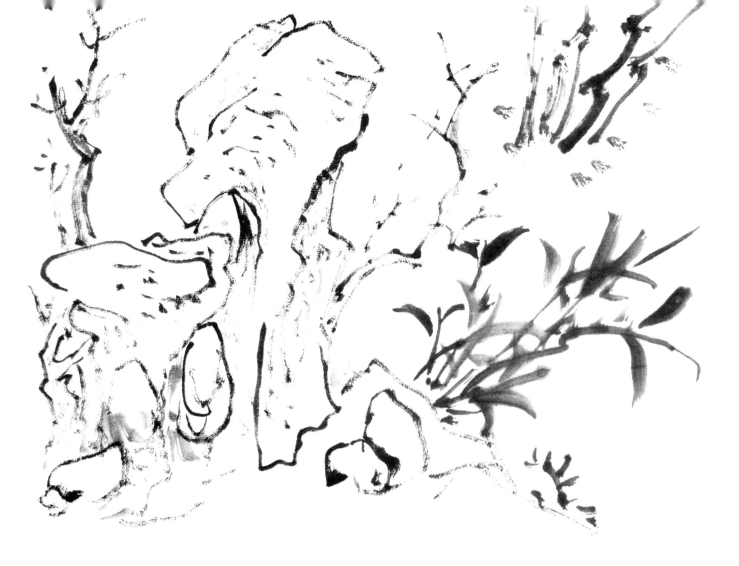

树石图例三

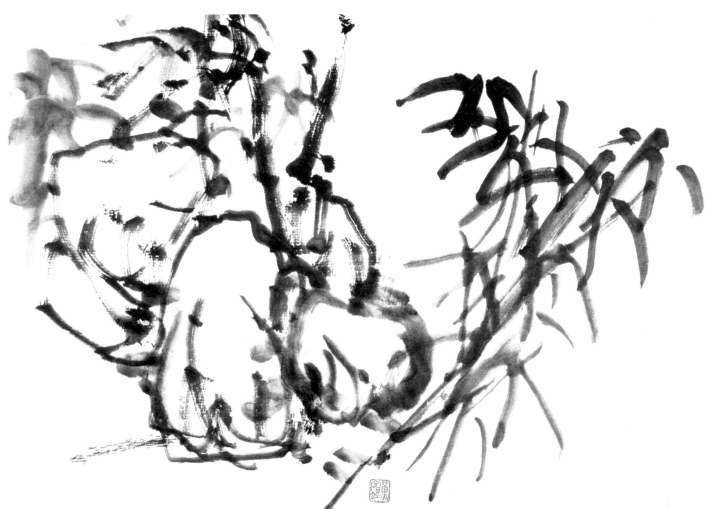

树石图例四

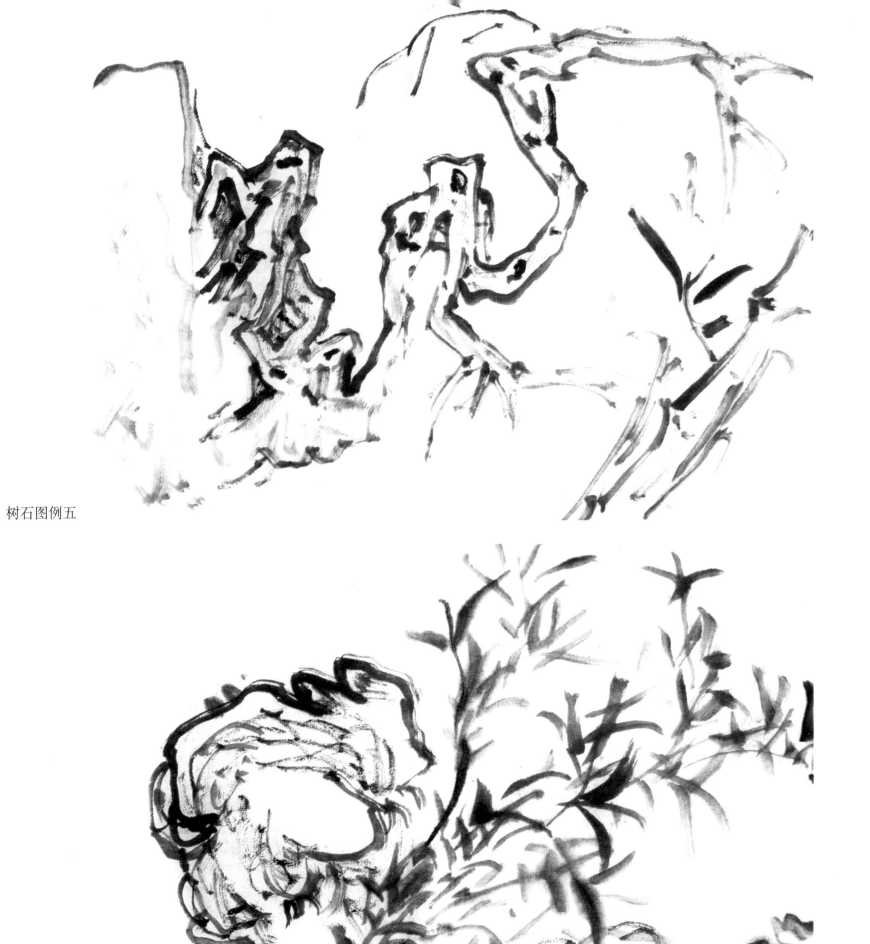

树石图例五

树石图例六

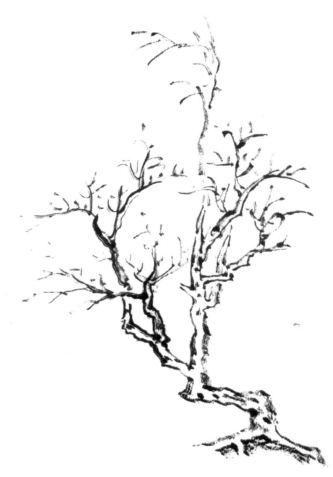

树的画法

圆圈最易板滞，此一变法最雅。

藤萝双钩，唐人画中颇极连绵，缠纠之致，元人务为减笔，尝于虬枝灌木偶一写之。

画树单株自行交互法，宜于平坡水次，极萧疏拳曲之致，以寓荒寒景象。（黄宾虹语）

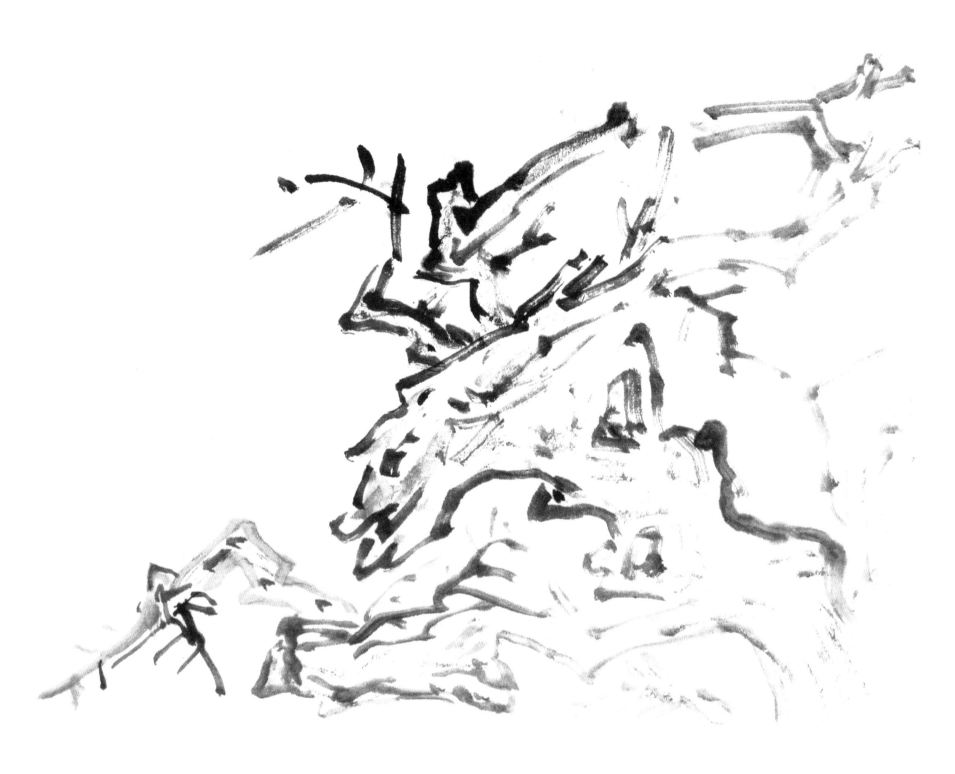

赵孟頫谓"石如飞白木如籀",颇有道理。精通书法者,常以书法用于画法上。昌硕先生深悟此理。我画树枝,常以小篆之法为之。(黄宾虹语)

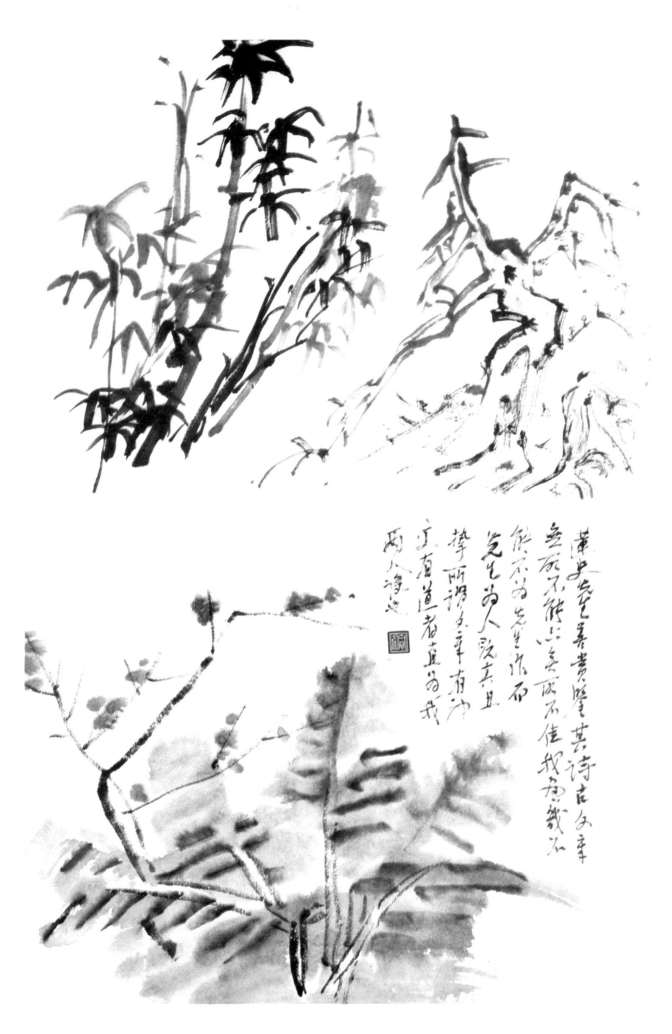

蓮史先生善畫蘭其詩古今不
無所不能忘客成既不佳
能不為先生作而
先生竟之敗其丑
挚而謂之竟年有
宝有道者直為我
雨人淨遊

婀娜多姿是花草本性，但花草是万物中生机最盛的，疾风知劲草，刚健在内，不为人觉察而已。（黄宾虹语）

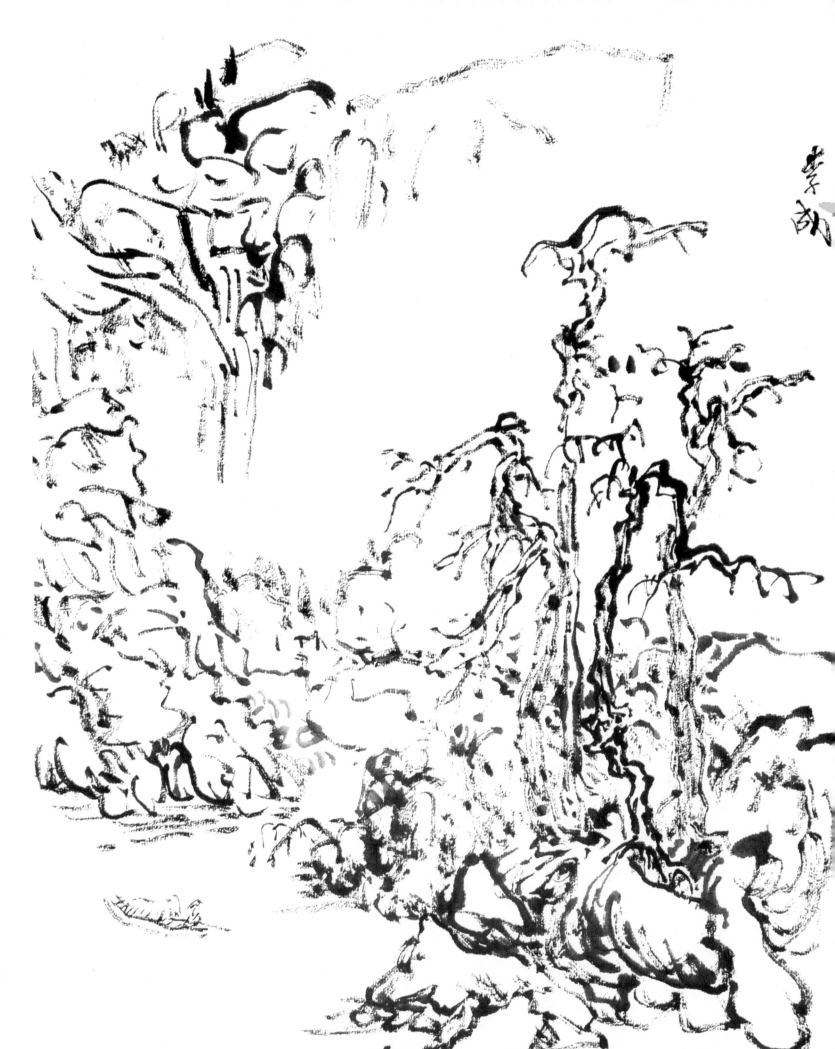

李成寒林树法

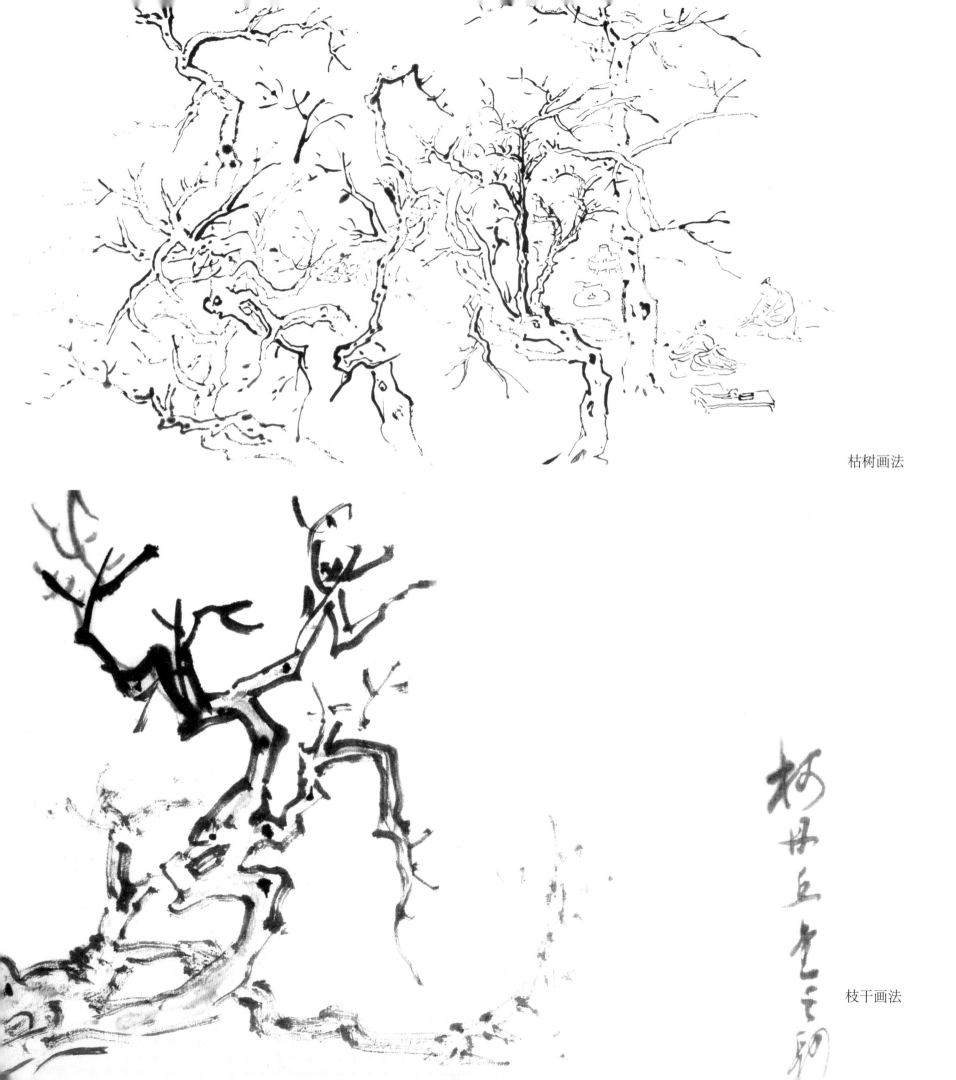

枯树画法

枝干画法

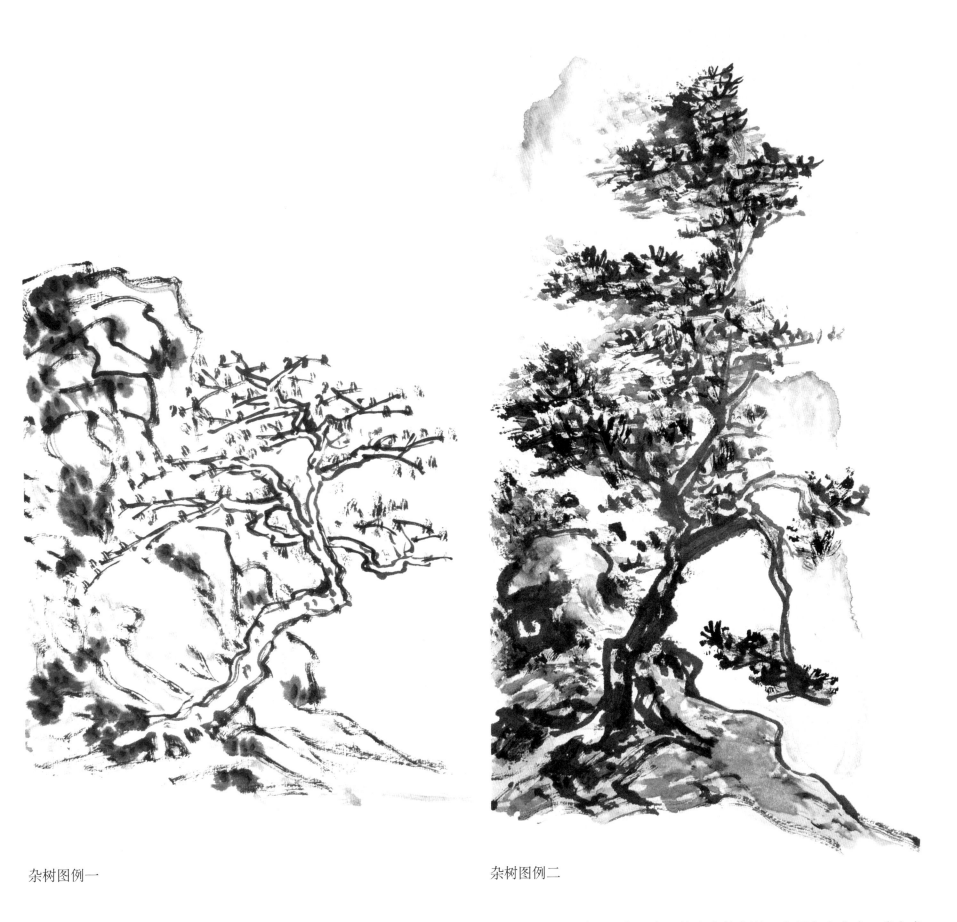

杂树图例一

杂树图例二

　　杂树宜参差，但须乱而不乱，不齐而齐；笔应有枯有湿，点须密中求疏，疏中求密。古人论画花卉，谓密不通风，疏可走马，画杂树亦应如此。（黄宾虹语）

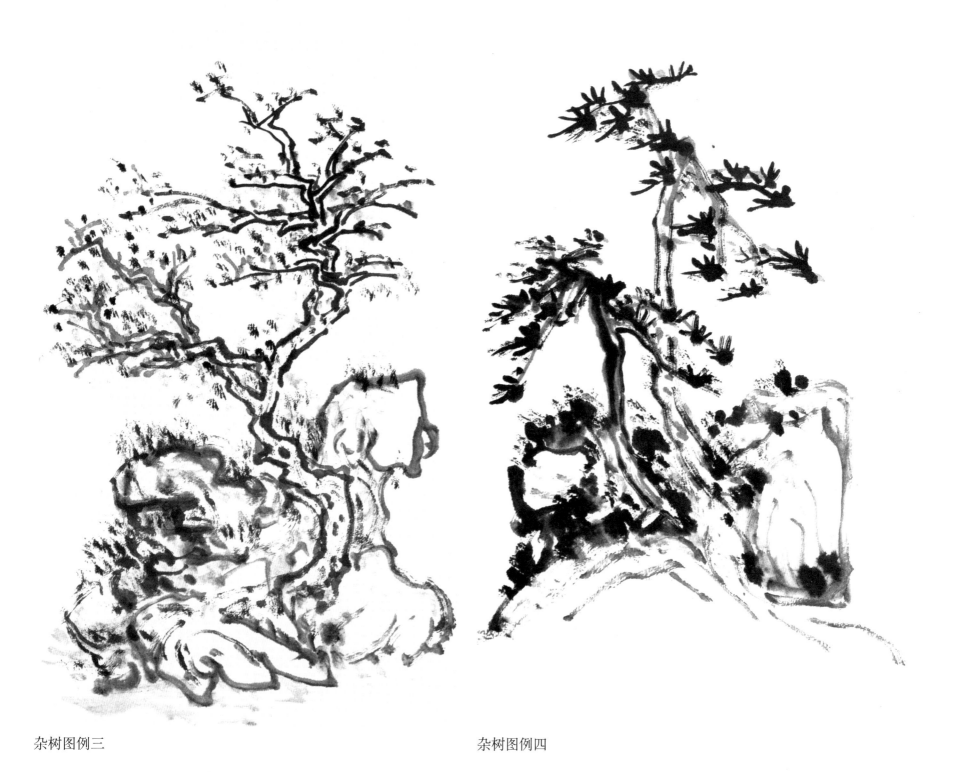

杂树图例三　　　　　　　　　　　　　　　杂树图例四

凡画山，其远树及点苔，欲其浑而沉也，故吾以鲁公正书如印印泥之法行之。（黄宾虹语）

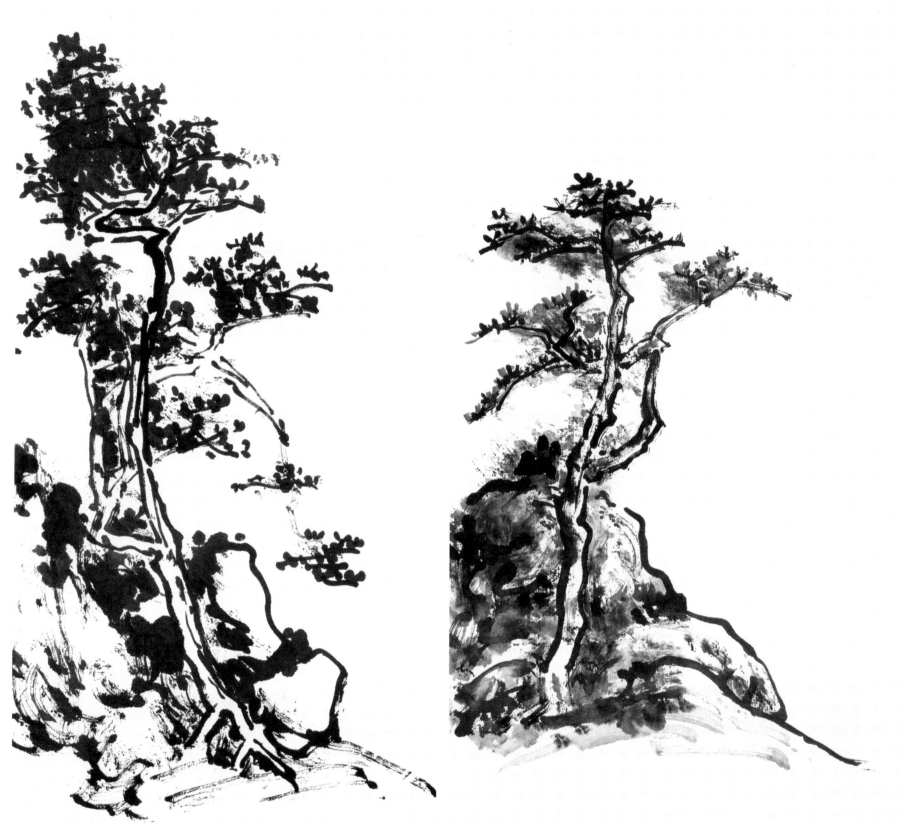

杂树图例五

杂树图例六

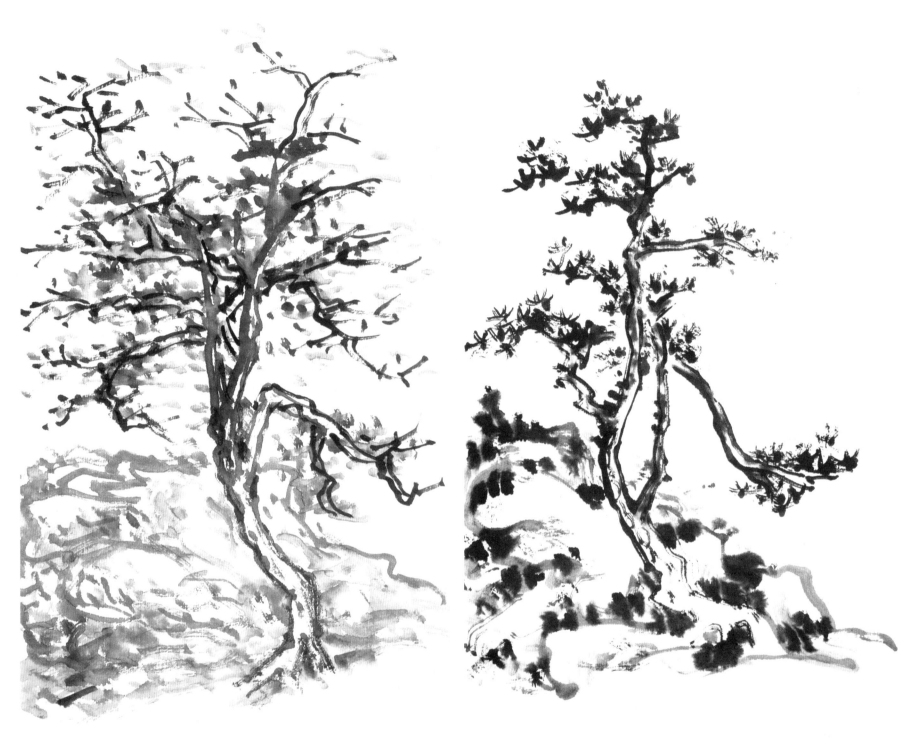

杂树图例七　　　　　　　　　　　杂树图例八

　　宋人夏珪，元人云林（倪瓒）杂树最有法度，尤以云林所画《狮子林图》，
可谓树法大备。（黄宾虹语）

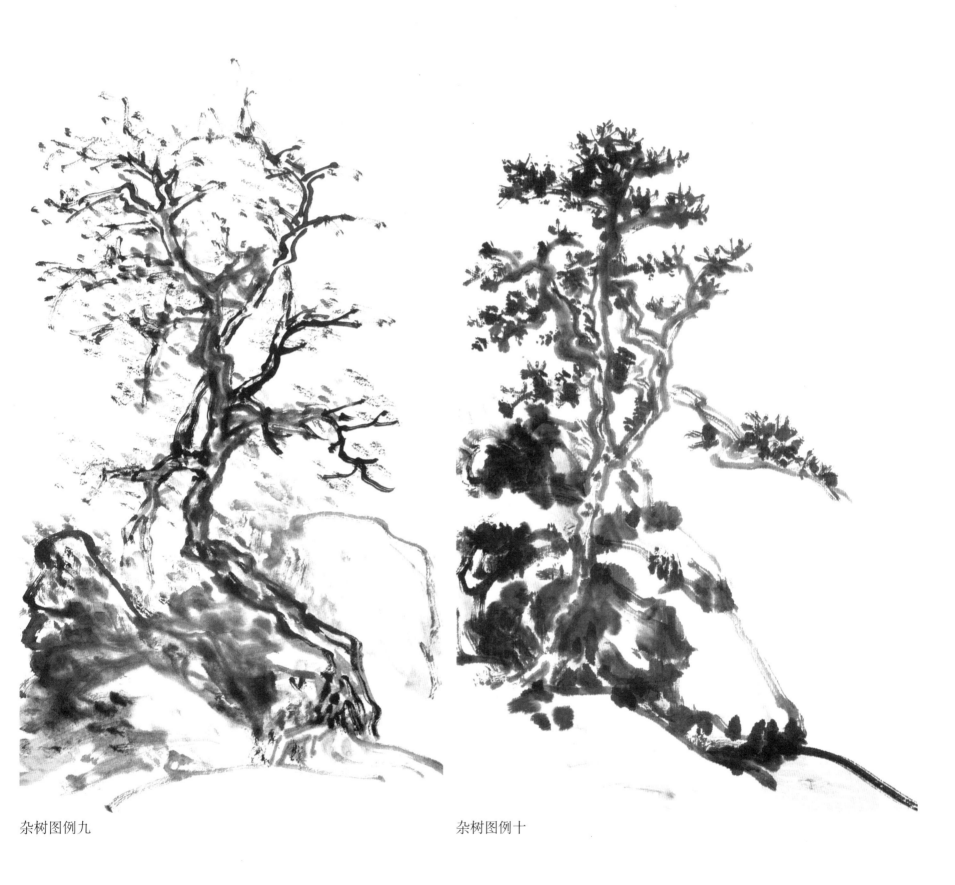

杂树图例九

杂树图例十

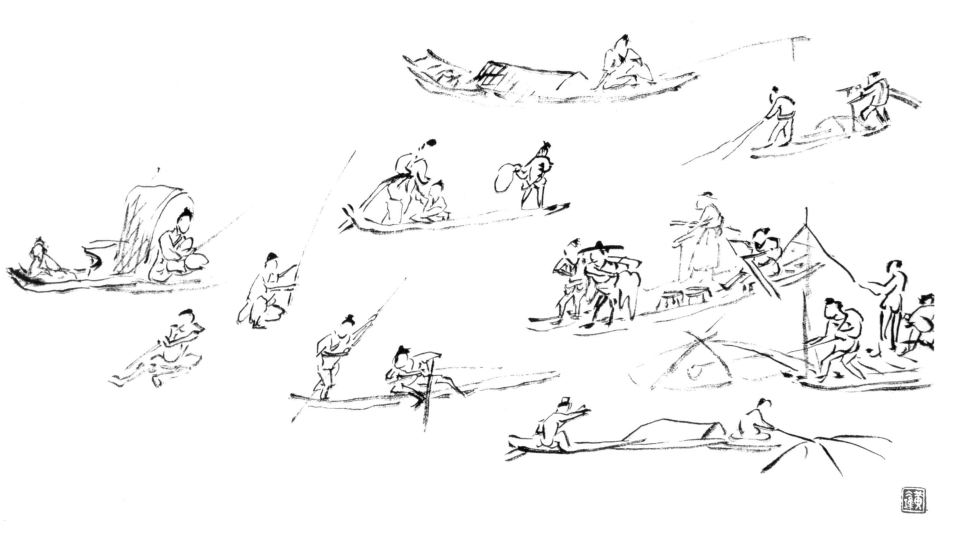

车、船、人物

凡画山，有屋有桥，欲其体正而意贞也，故吾以颜鲁公书如锥画沙之法行之。

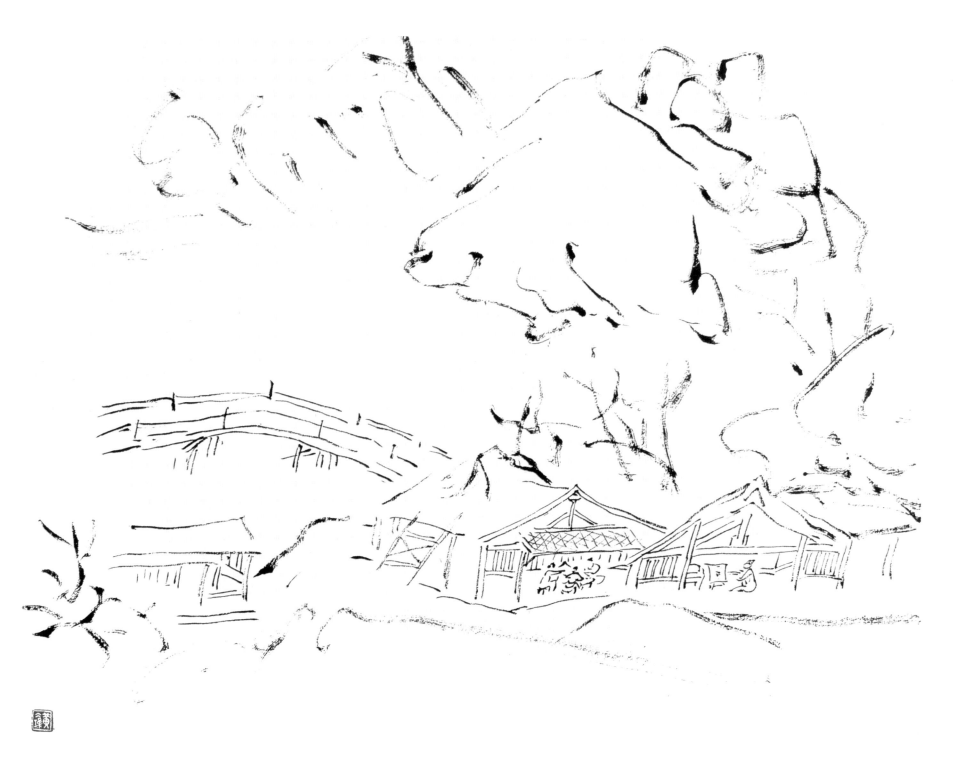

山水写生

 中国古代优秀的画家，都是能够深切地去体验大自然的。徒画临摹，得不到自然的要领和奥秘，也就限制了自己的创造性。事事依人作嫁，那便没有自己的见解了。（黄宾虹语）

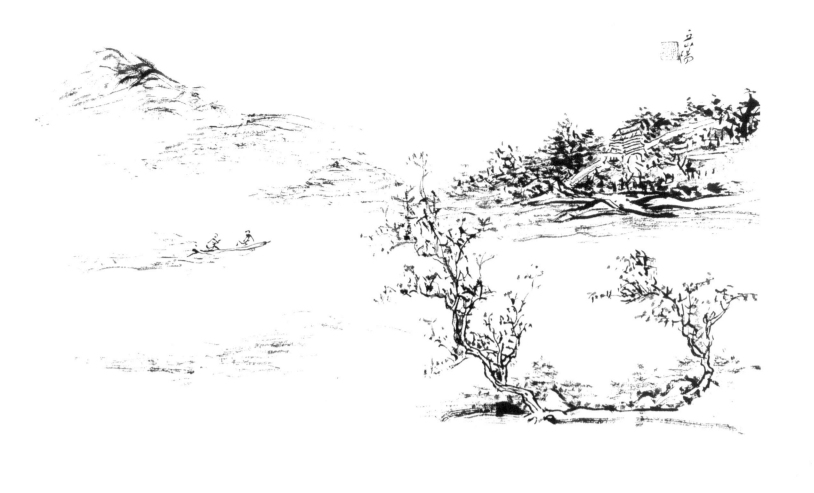

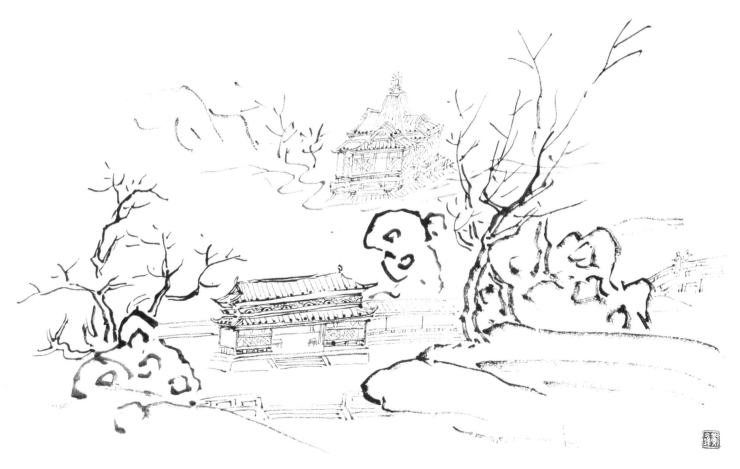

作山水应得山川的要
领和奥秘，徒事临摹，便
会事事依人作嫁，自为画
者之末学。（黄宾虹语）

法从理中来，理从造化变化中来。法备气至，气至则造化入画，自然在笔墨之中而跃现于纸上。（黄宾虹语）

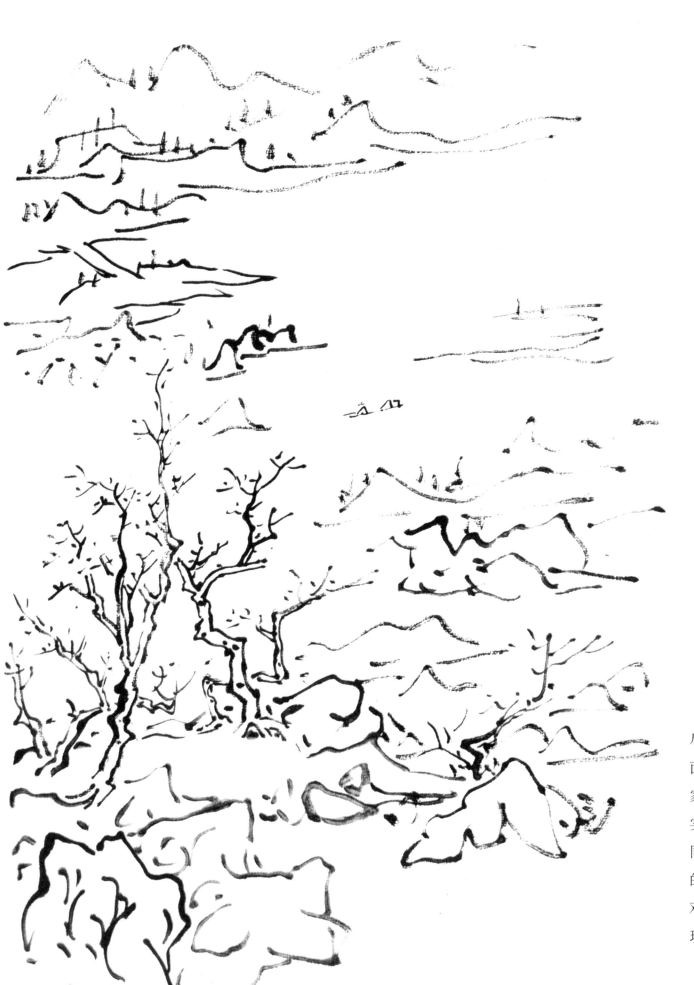

我要游遍全国，一方面看尽各种山水的曲折变化；一方面到了某处，便发现某时代某家山水的根据，便十分注意于实际对象中去研究那家那法，同时勾取速写稿，并且以自然的无穷丰富，我也就在实际的对象中，去探索各种各样的表现方法。（黄宾虹语）

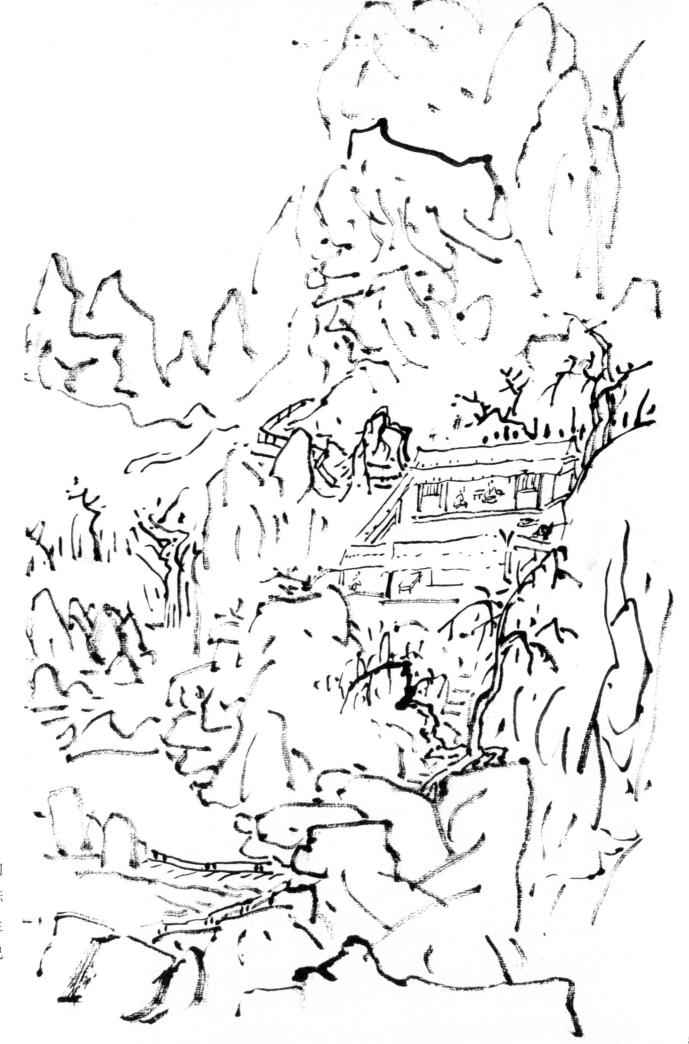

学那家那法，固然可以给我们许多启发；但那家那法，都有实际的自然作根据。古代画家往往写生他的家乡山水，因而形成了他自己独到的风格和技巧。（黄宾虹语）

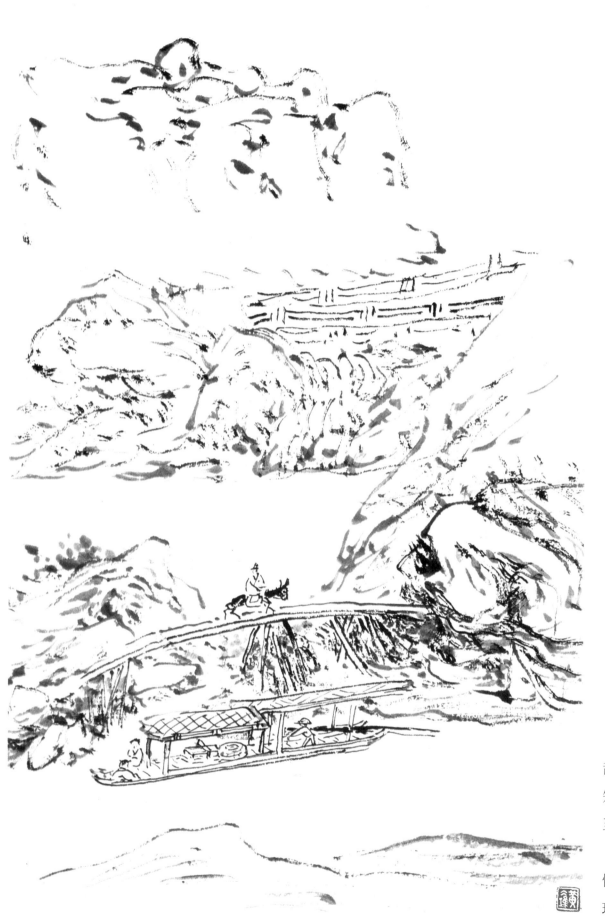

古人论画，常有"无法中有法"、"乱中不乱"、"不齐之齐"、"不似之似"、"须入乎规矩之中，又超乎规矩之外"的说法。此皆绘画之至理，学者须深悟之。

对景作画，要懂得"舍"字；追写物状，要懂得"取"字。"舍"、"取"可由人。懂得此理，方可染翰挥毫。（黄宾虹语）

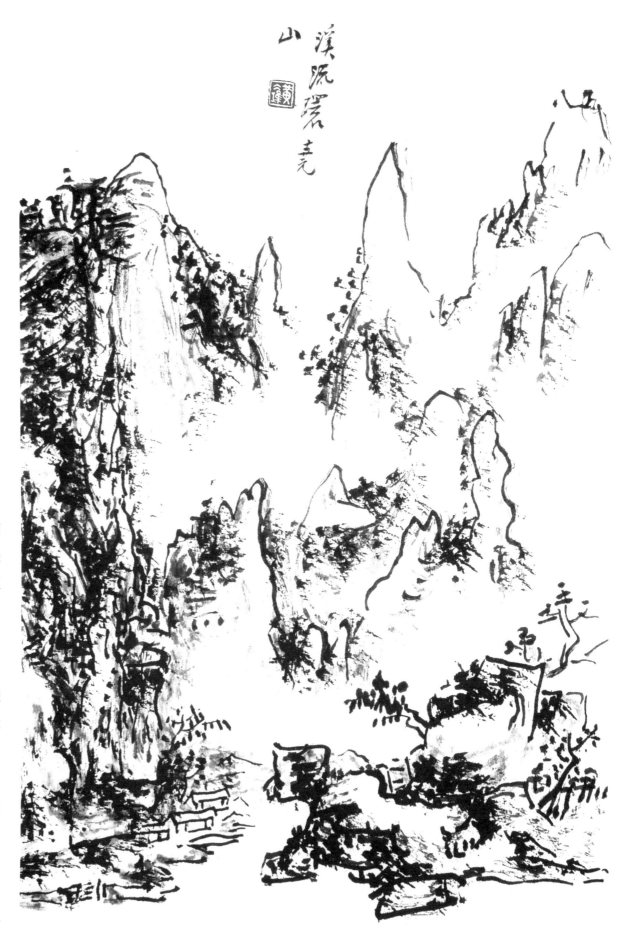

溪涵岩壑 黄子久山

山水画家，对于山水创作，必然有着它的过程，这个过程有四：一是"登山临水"，二是"坐望苦不足"，三是"山水我所有"，四是"三思而后行"。此四者，缺一不可。

"登山临水"是画家第一步，接触自然，作全面观察体验。

"坐望苦不足"，则是深入细致地看，既与山川交朋友，又拜山川为师，要心里自自然然，与山川有着不忍分离的感情。

"山水我所有"，这不只是拜天地为师，还要画家心占天地，得其环中，做到能发山川的精微。

"三思而后行"，一是作画之前有所思，此即构思；二是笔笔有所思，此即笔无妄下；三是边画边思。此三思，也包含着"中得心源"的意思。（黄宾虹语）

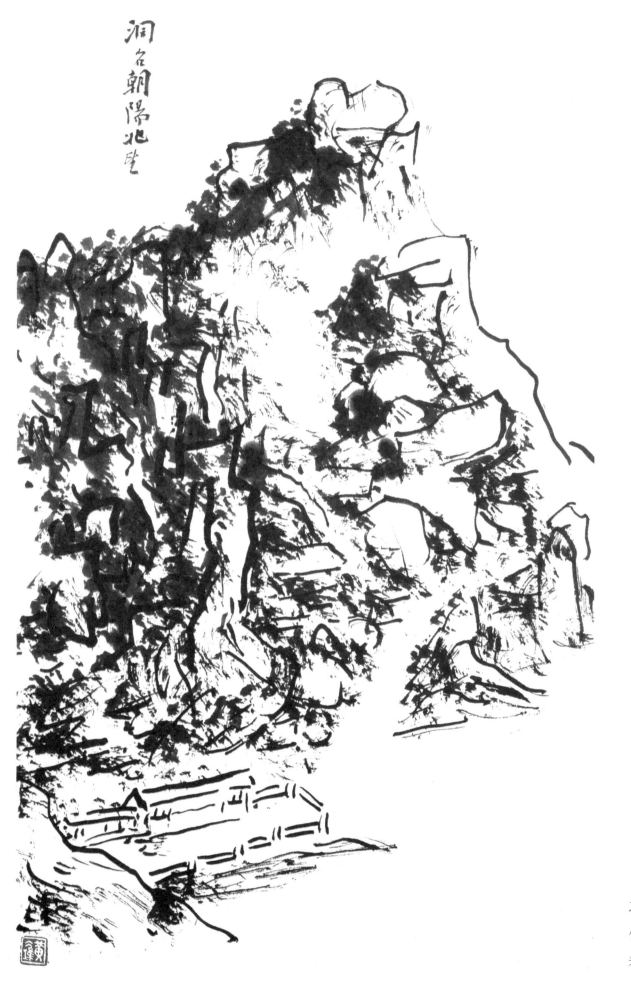

洞名朝陽北陸

三陵自然之山，总是有黑有白的。全白之山，实为纸上之山，自然中不是这样。清代四王之山全白，因为他们都专事模仿，不看真山，不研究真山之故。（黄宾虹语）

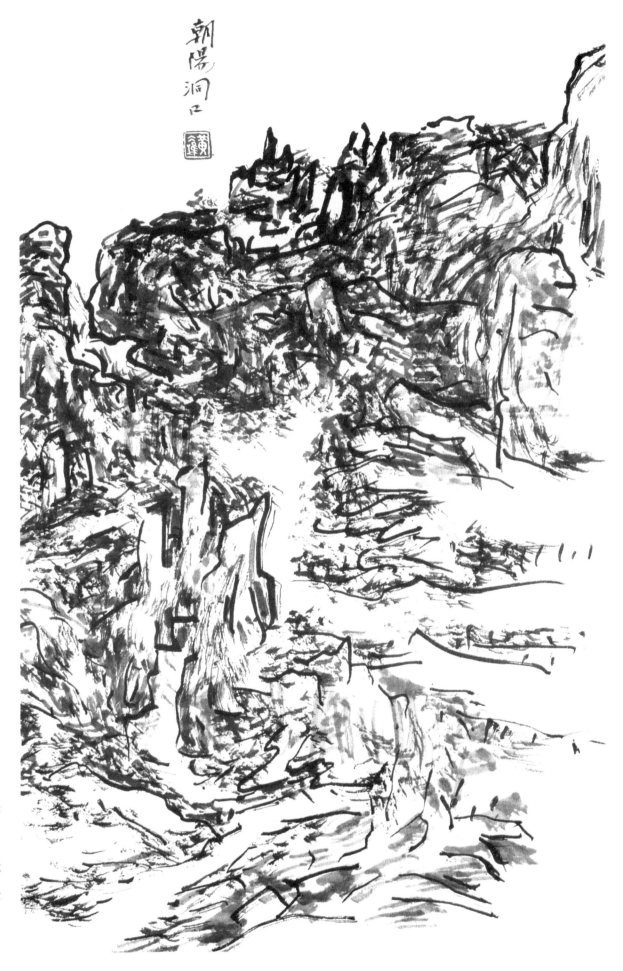

朝陽洞口

　　艺术各品种是相通的，摄影虽是外来的，但是好的摄影也能传山水之神，从自然中宛然见到笔墨。

　　看照片也是师法造化的一种办法，学画既要研究画史、画理、画论，更要探究画迹，师法造化，比较前人得失后，才能走出自己的路子。（黄宾虹语）

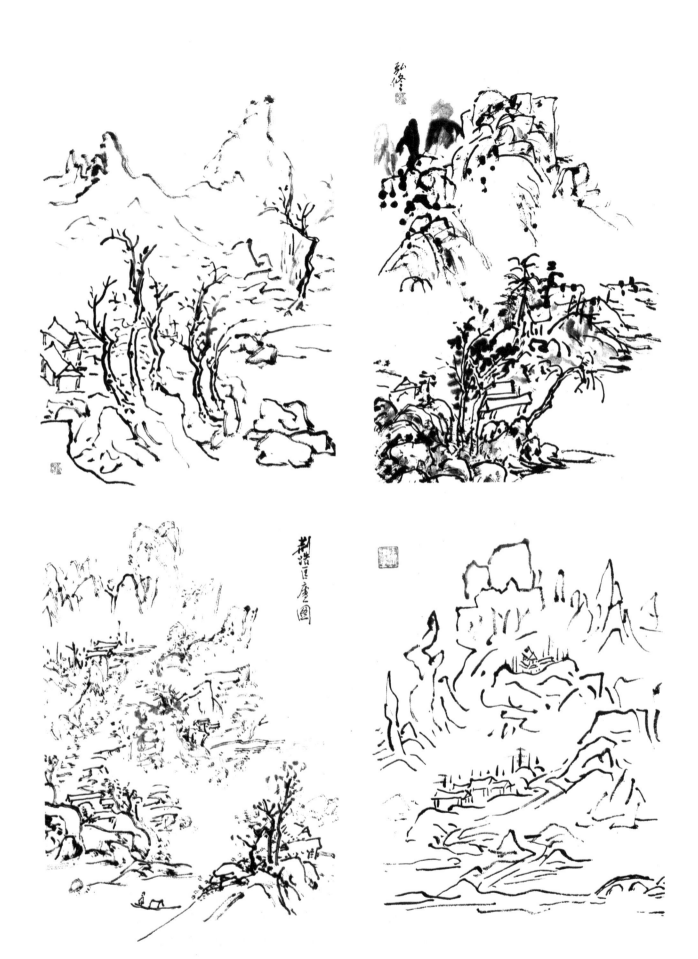

　　山峰有千态万状，所以气象万千，它如人的状貌，百个人有百个样。有的山峰如童稚玩耍，嬉嬉笑笑，活活泼泼；有的如力士角斗，各不相让，其气甚壮；有的如老人对坐，读书论画，最为幽静；有的如歌女舞蹈，高低有节拍。当云雾来时，变化更多，峰峦隐没之际，有的如少女含羞，避而不见人；有的如盗贼乱窜，探头探脑。变化之丰富，都可以静而求之。此也是画家与诗人着眼点的不同处。

（黄宾虹语）

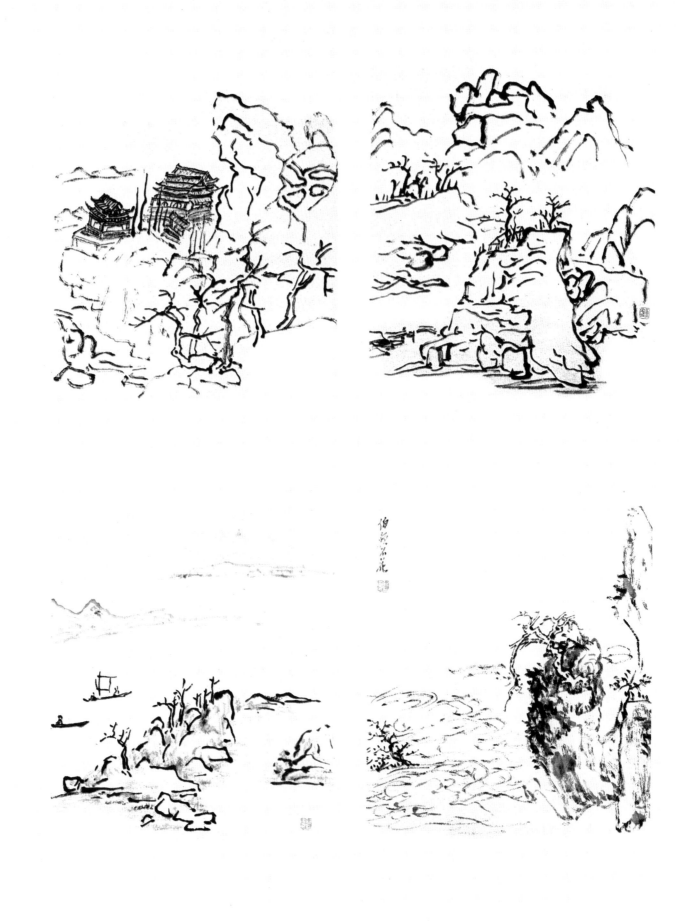

石涛曾说"搜尽奇峰打草稿"，此最要紧。进而就得多打草图，否则奇峰亦不能出来。懂得搜奇峰是懂得妙理，多打草图是能用苦功；妙理、苦功相结合，画乃大成。（黄宾虹语）

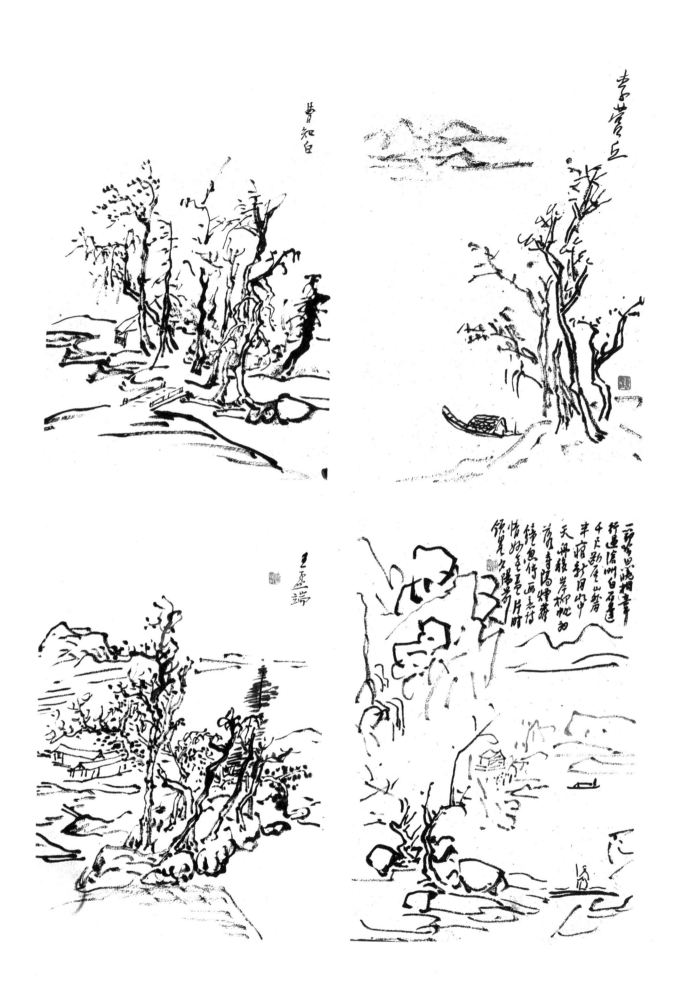

古人谓山分朝阳山、夕阳山、正午山。朝阳山、夕阳山因阳光斜射之故，所以半阴半阳，且炊烟四起，云雾沉积。正午山因阳光当头直射之故，所以近处平坡白，远处峦头黑。因此在中国山水画上，常见近处山反淡，远处山反浓，即是要表现此种情景。此在中国画之表现上乃合理者，并无不科学之处。而且亦形成中国山水画上之特殊风格。不同于西洋山水画上之表现。

（黄宾虹语）

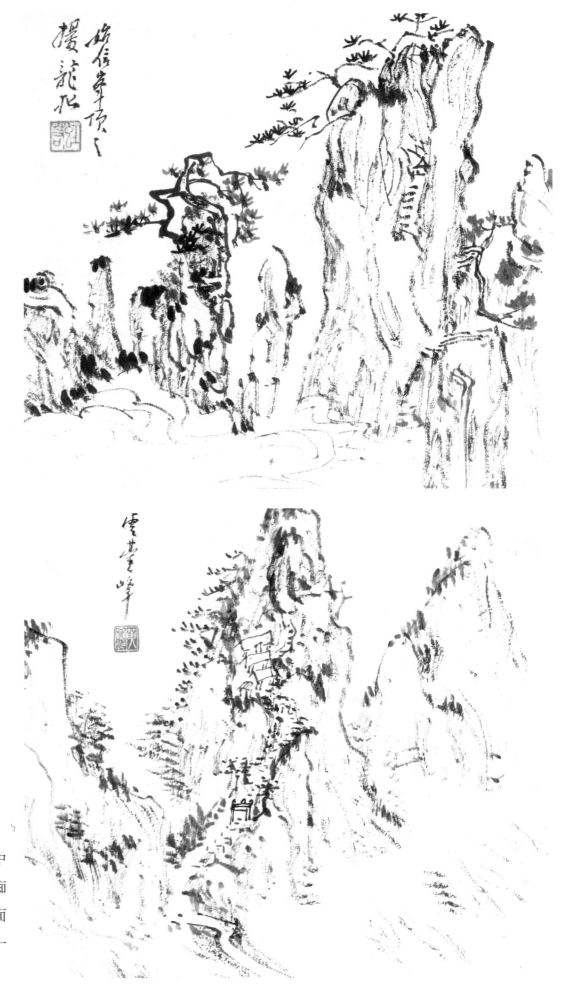

游黄山，可以想到石涛与梅瞿山的画；画黄山，心中不可先存石涛的画法。王石谷、王原祁心中无刻不存大痴的画法，故所画一山一水，便是大痴的画，并非自己的面貌。但作画也得有传统的画法，否则如狩猎田野，不带一点武器，徒有气力，依然获益不大。（黄宾虹语）

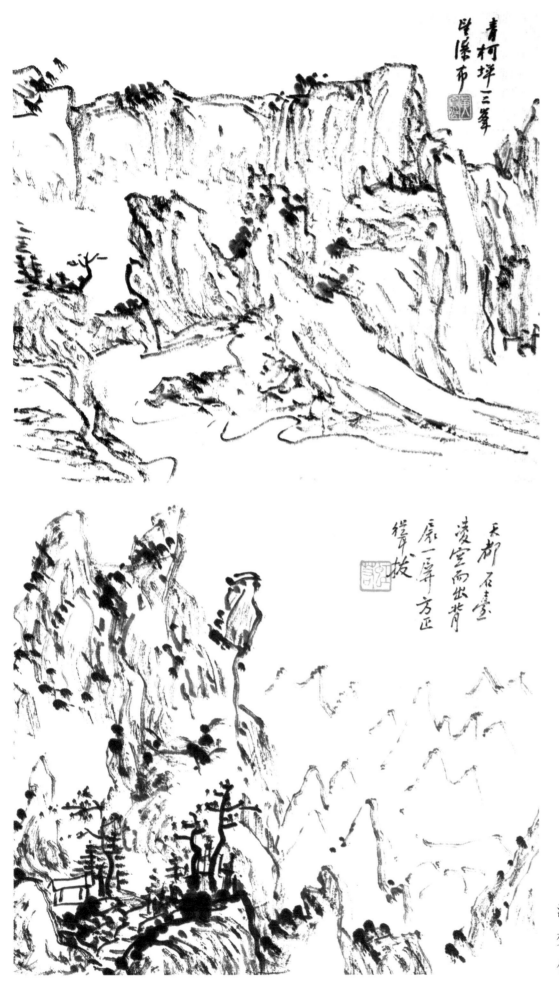

青柯坪三峯
磴溪布

天都石壁
凌空而出背
屏一屏方正
攀跋

我说"四王"、汤、戴陈陈相因，不是说他们功夫不深，而是跳不出古人的圈子。有人说我晚年的画变了，变得密、黑、重了，就是经过师古人又师今人，更师造化，饱游饫看，勤于练习的结果。（黄宾虹语）

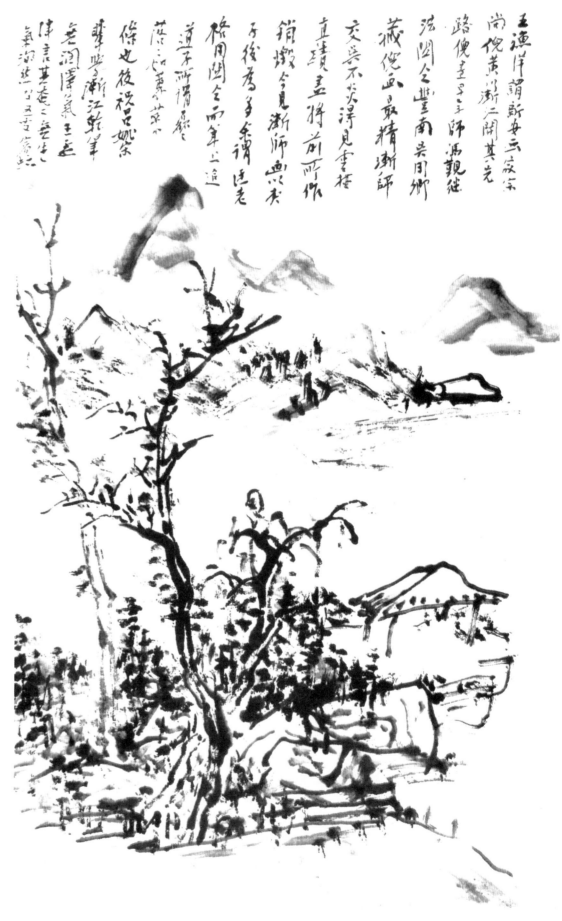

減笔山水

山水画笔法图例

凡画山，其转折处，欲其圆而气厚也，故吾以怀素草书折钗股之法行之。

凡画山，其向背处，欲其阴阳之明也，故吾以蔡中郎八分飞白之法行之。

凡画山，山上必有云，欲其流行自在而无滞相也，故吾以钟鼎大篆之法行之。

凡画山，山下必有水，欲其波之整而理也，故吾以（李）斯翁小篆之法行之。

凡画山，山中必有隐者，或相语，或独哦，欲其声之可闻而不可闻也，故吾以六书会意之法行之。

凡画山，山中必有屋，屋中必有人，屋中之人，欲其不可见而可见也，故吾以六书象形之法行之。

凡画山，不几真似山；凡画水，不必真似水；欲其察而可识，视而见意也，故吾以六书指事之法行之。（黄宾虹语）

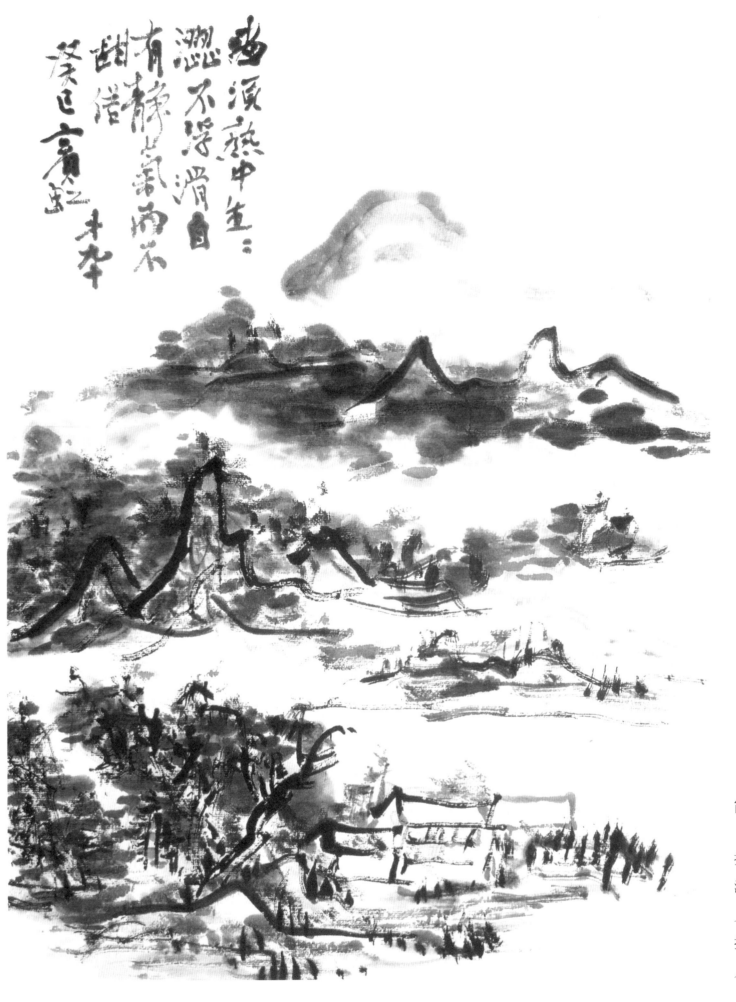

作画须于笔中生；
涩不浮滑自
有静穆气雨不
甜俗
癸巳 宾虹 年八十

简笔山水

作画最忌描、涂、抹。
描，笔无起伏收尾，也无一
波三折；涂，是仅见其墨，不
见其有笔，即墨中无笔也；
抹，横拖直拉，非人用笔，是
人被笔所用。（黄宾虹语）

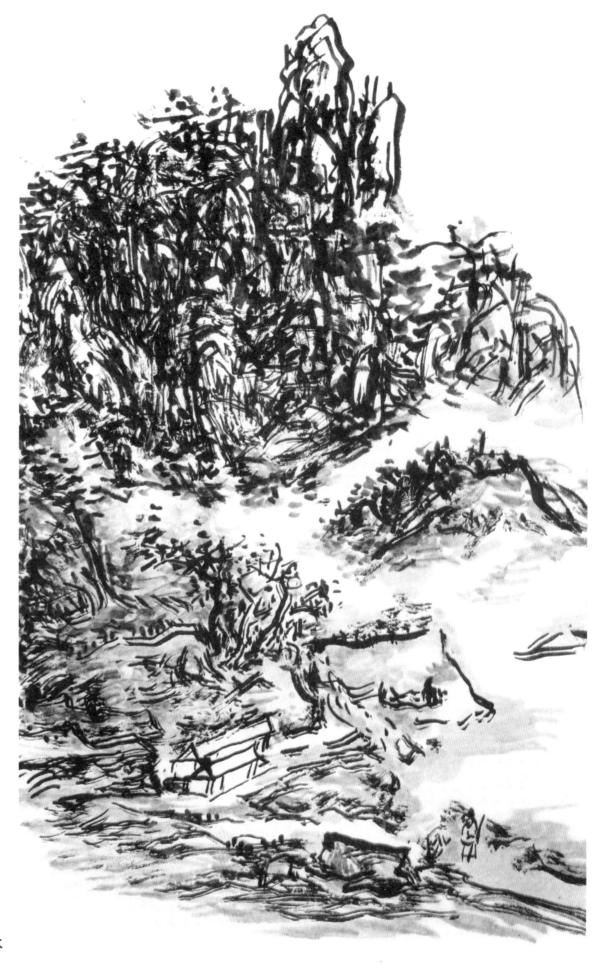

枯笔山水

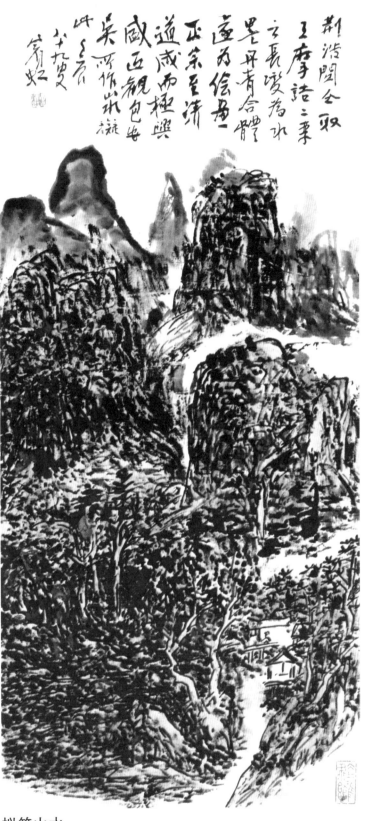

拟笔山水

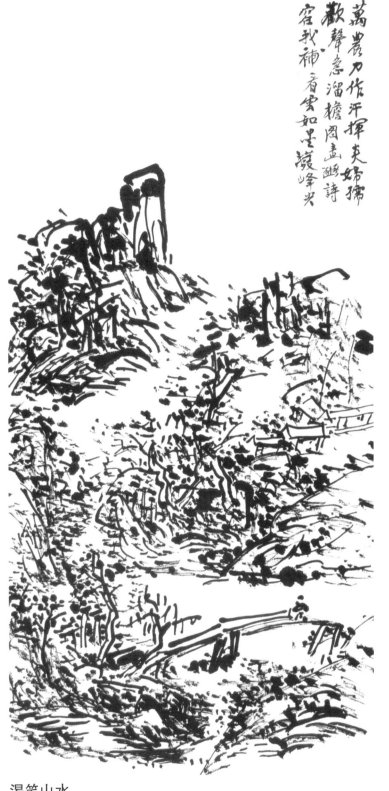

渴笔山水

积点可成线，然而点又非线。点可千变万化，如播种以种子，种子落土，生长成果，作画亦如此，故落点宜慎重。《芥子园》中论画点，似嫌过板，法宜活，而不宜板，学者应深悟之。

画中两线相接，与木工接木不同，木工之意在于牢固，画者之意在于气不断。（黄宾虹语）

黄宾虹山水范图

黄宾虹以自然为师，将宋、元画家的创造精神融入胸襟，取精用宏，行万里路，读万卷书，搜妙创真，达到了神化的境界。他曾有诗道："爱好溪山为写真，泼将水墨见精神。"

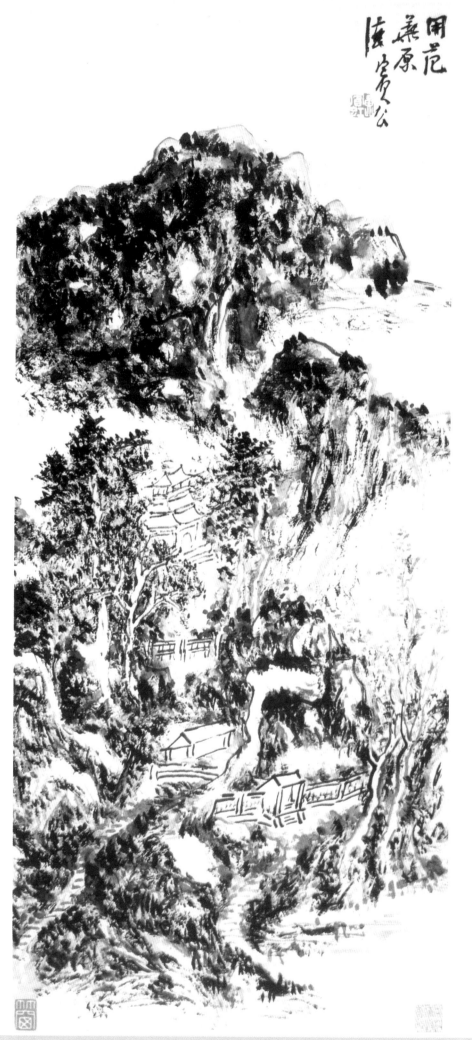

拟范宽笔意图轴

此作呈现的是作者对范宽山水气韵的精到掌握。体现了范宽山水的体积感和浑厚感，以及黄宾虹对师法造化这一精神的刻苦追寻。整个画面明暗对比强烈，近景实、暗，远景虚、亮，画面拉长到幽远辽阔的天际，这是此画不同凡响之处。（黄宾虹语）

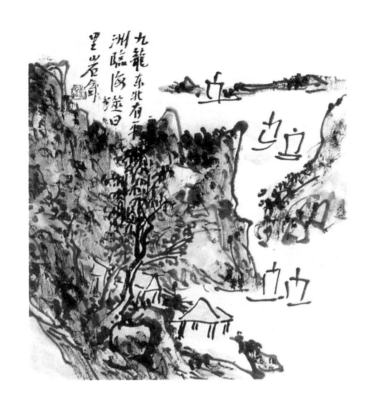

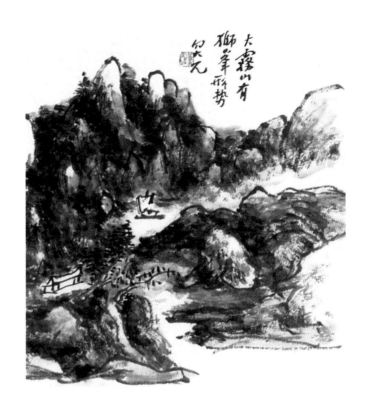

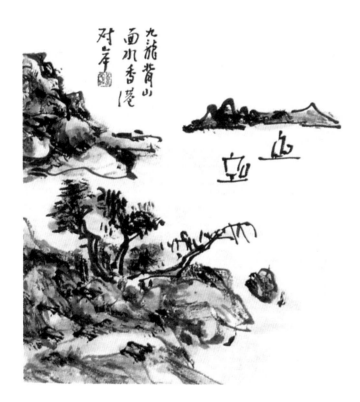

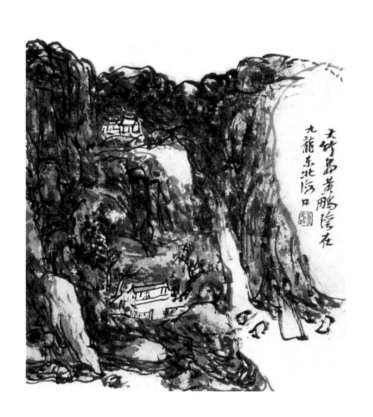

写意写生画稿

　　黄宾虹重视写生，在自然之中体会四时变化，地域差异；而后将摹
古学习与写生之法融入创作之中，使其作品自成一格，法备理全。

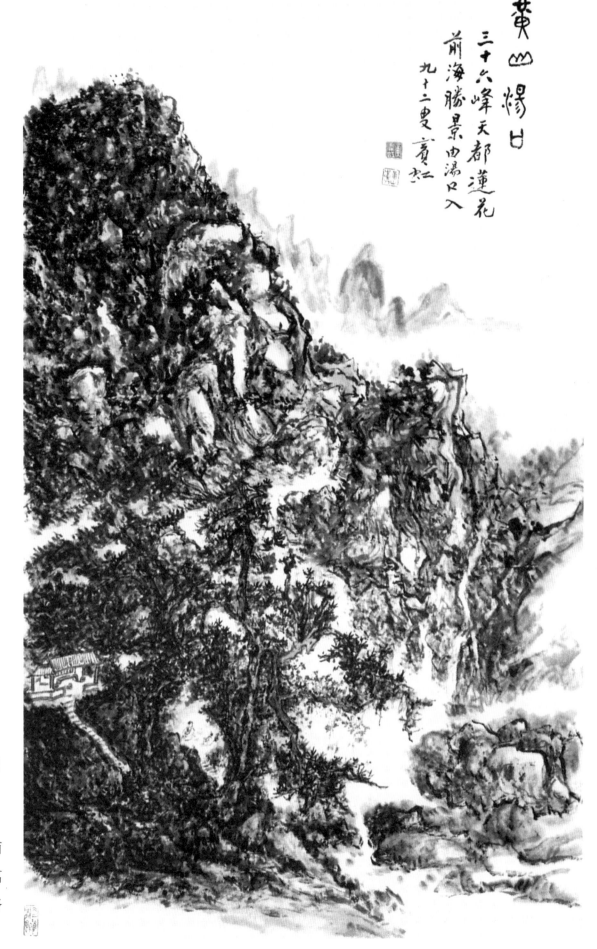

黄山汤口
三十六峰天都莲花
前海胜景由汤口入
九十二叟 宾虹

黄山汤口

　　笔墨之妙，尤在疏密，密不可针，疏可行舟。
然要密中能疏，疏中有密，密不能犯，疏而不离，
不黏不脱，是书家拨镫法。书家拨镫法，言骑马两
足跨镫，不即不离，若足黏马腹，则马不舒，而离
开则足乏力。古人又谓担夫争道，争中有让，隘路
彼此相让而行，自无拥挤之患。（黄宾虹语）

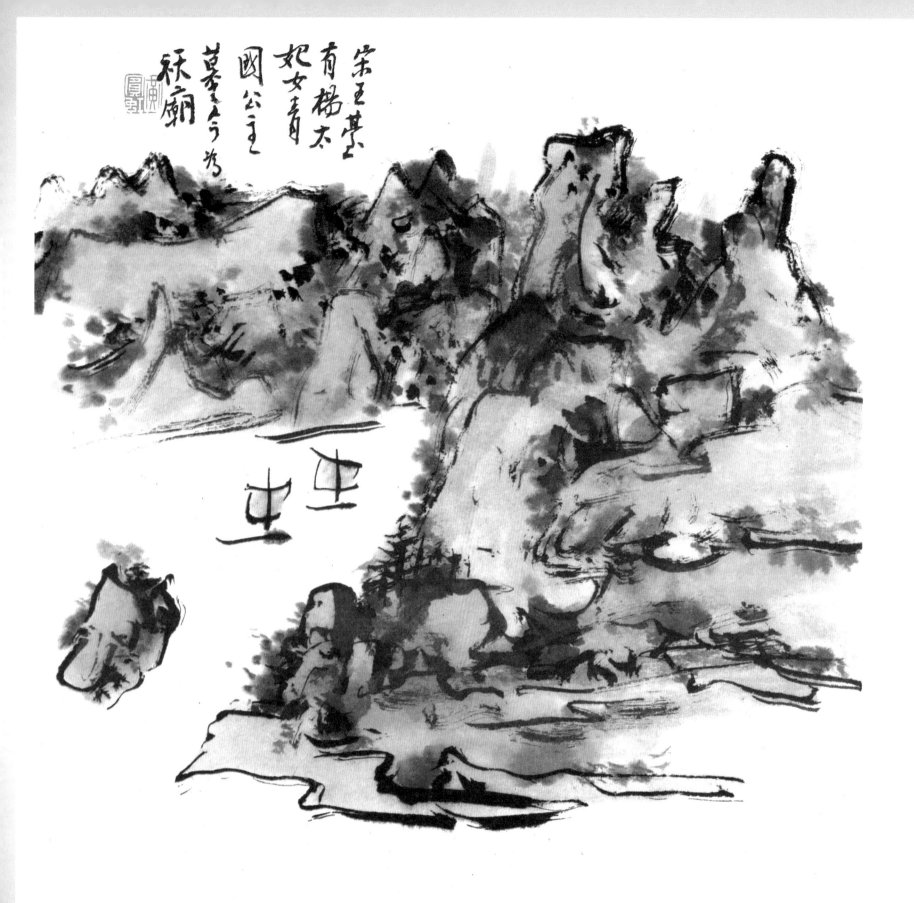

宋王台

 干、墨、浓、淡、湿，谓墨之五彩，如红、黄、青、紫，种类不一。是墨之为用宽广，效果无穷，不让丹青。且惟善用墨者善敷色，其理一也。（黄宾虹语）

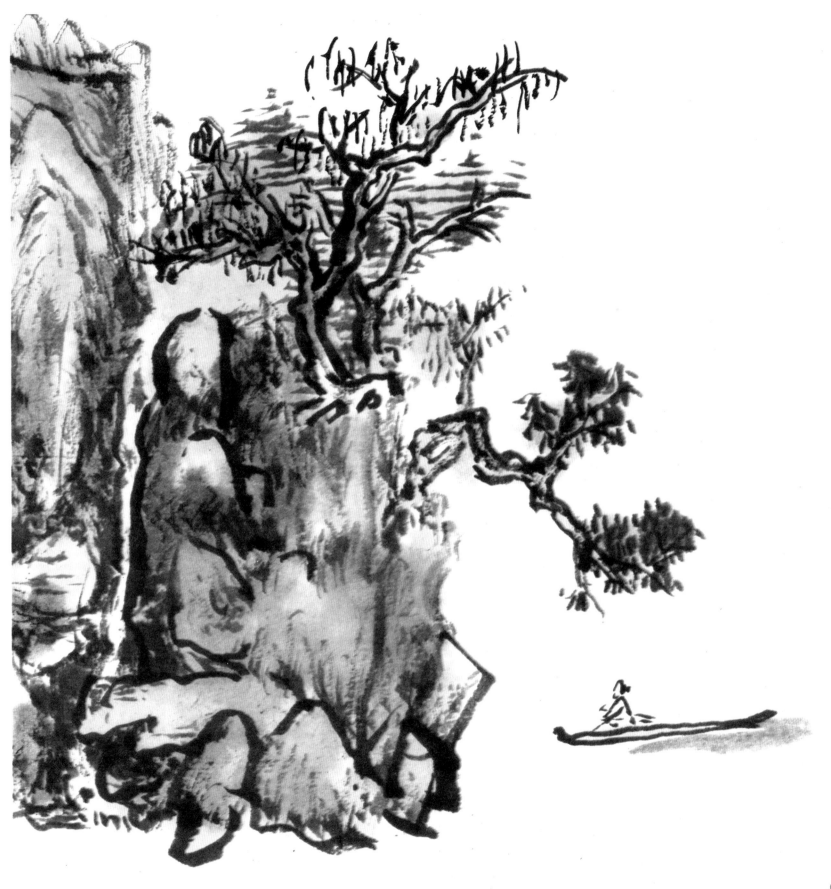

山水

　　古云宋人千笔万笔，无笔不简；元人三笔两笔，无笔不繁，繁简在笔法尤在笔力。（黄宾虹语）

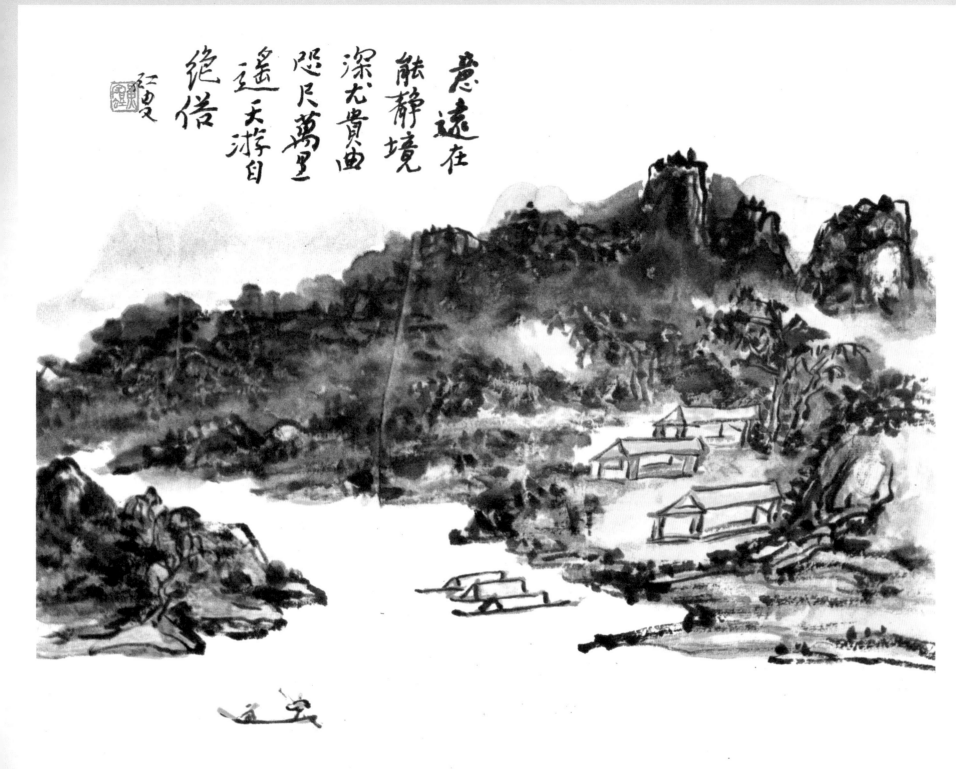

意远在能静境
深尤贵曲
恐尺万里
遥天游目
绝借

设色山水

是必多读古人论画之书，多见名人真迹，朝夕熟习，寒暑无间，学之有成；而后遍游名山大川，以极其变，发古人所未发，为庸史不能为，笔法既娴，可言墨法。（黄宾虹语）

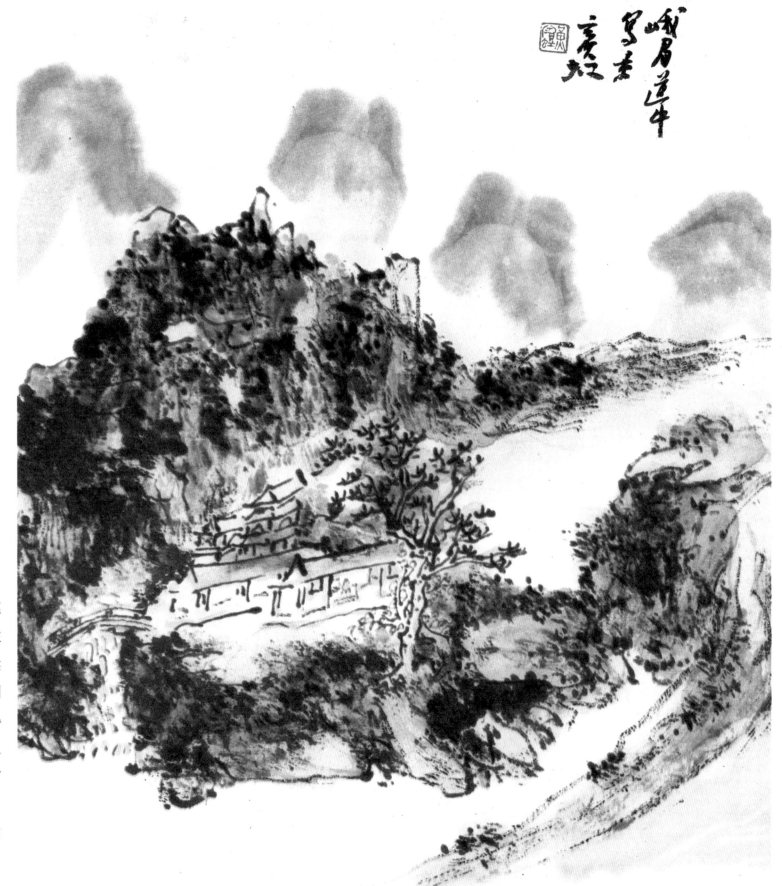

峨眉道中

峨眉道中

　　作画全在用笔
下苦功，力能压得住
纸而后力透纸背。然
用力不可过刚，过刚
则枯硬。……刚柔得
中方是好画。用笔之
法，全在书诀中，有
"一波三折"一语，
最是金丹。欧人言曲
线美，亦为得解。

（黄宾虹语）

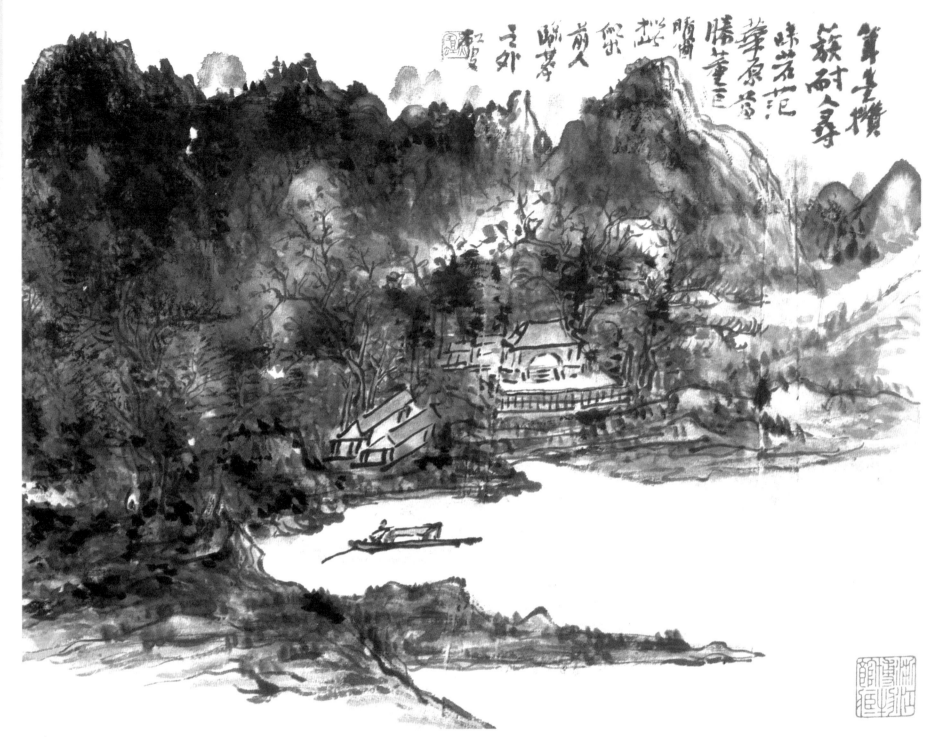

山水

一笔之中，起用盘旋之势。落下笔锋，锋有八面方向。书家谓为起乾终巽，以八卦方位代之。落纸之后，虽一小点，运以全身之力，绝不放松。（黄宾虹语）

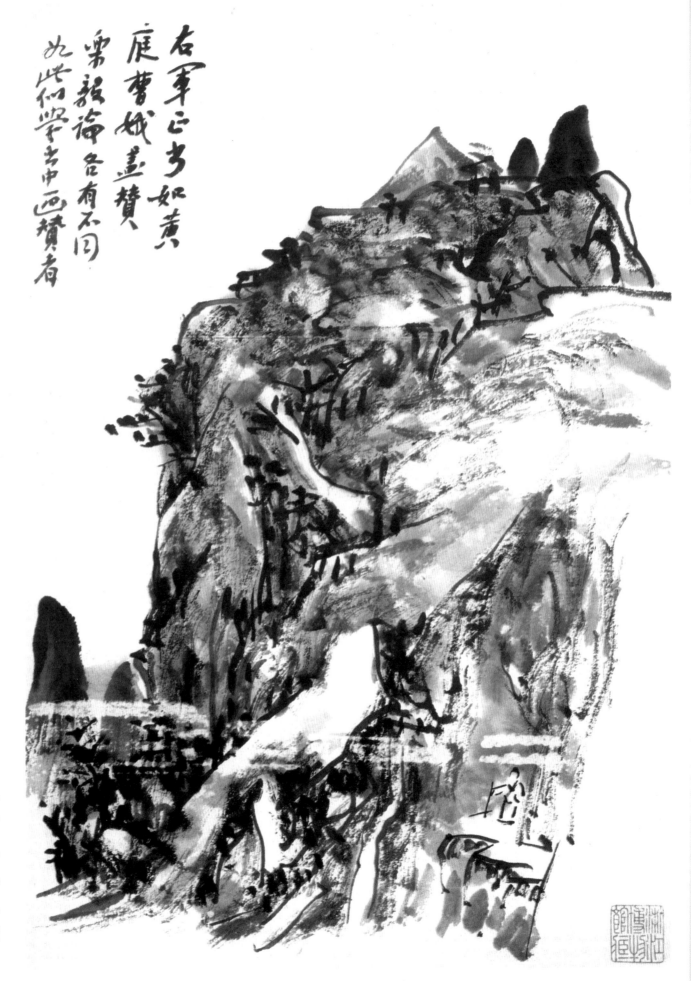

右军正书如黄
庭曹娥盖赞、
需报论各有不同
如此何学古中画赞者

山水

　物之见出轻重、向背、明晦者
赖墨，表郁勃之气者墨，状明秀之
容者墨；笔所以示画之品格，墨也
未尝不表画之品格；墨所以见画之
丰神，笔也未尝不见画之丰神，精
神气息，初无二致。（黄宾虹语）

59

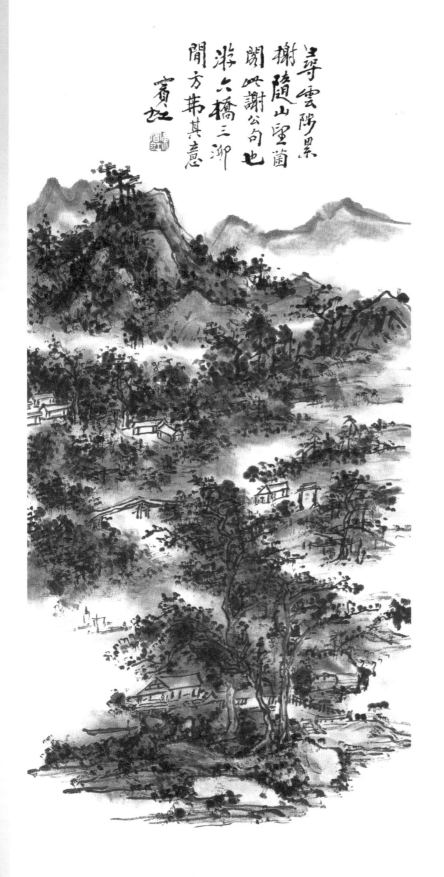

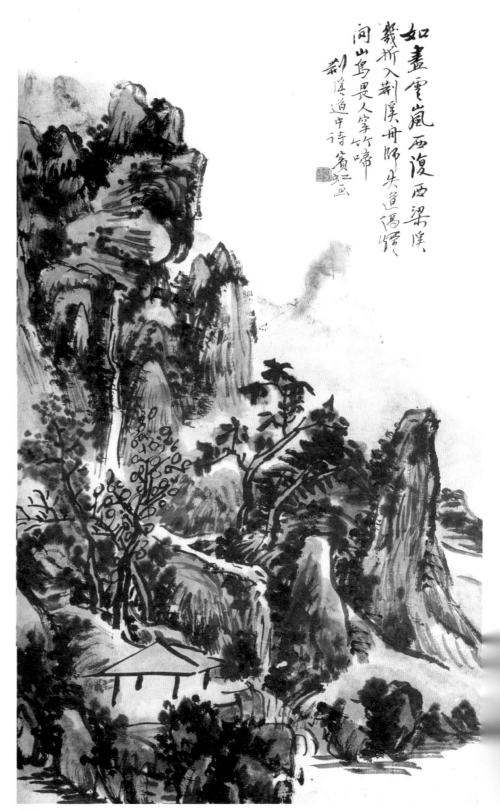

荆溪道中

　　此画有亭子，有树木和草，还有瀑布。刚劲有力，皴擦得当，用墨浑厚苍劲，体现了黄宾虹"黑密厚重"的画风。

山水

　　名家历代真迹，以古人之精神万世不变，全在用笔之功力，如挽强弓，如举九鼎，力有一分不足，即是勉强，不能自然，自然是活，勉强即死。

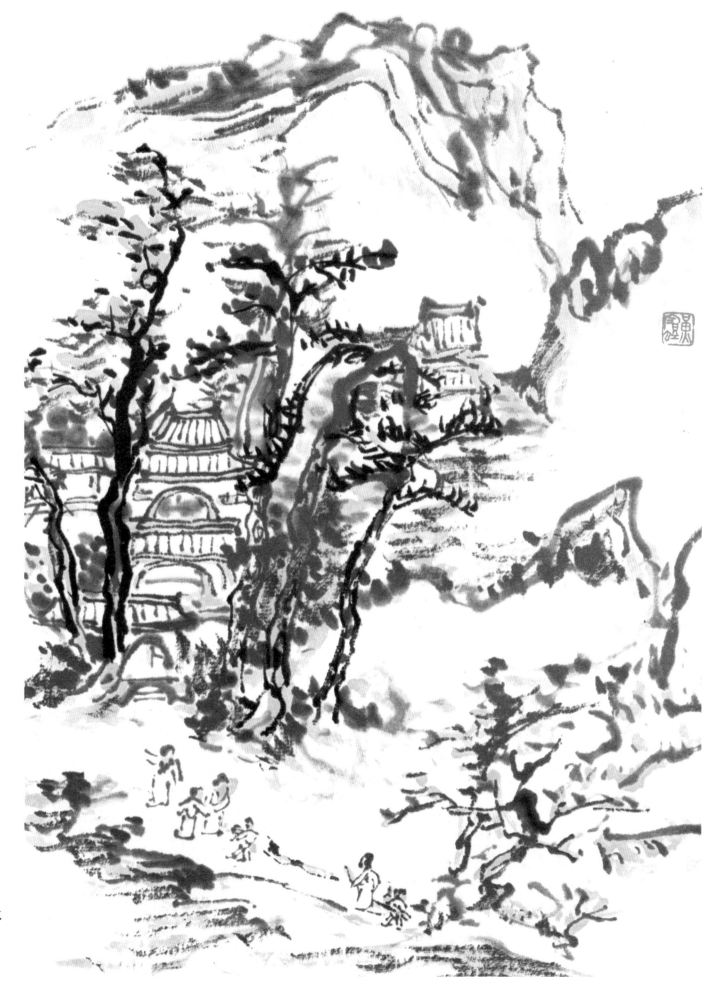

浅绛山水
此画笔墨纯熟，潇洒自如，
全幅疏密得当，层次清晰可见。

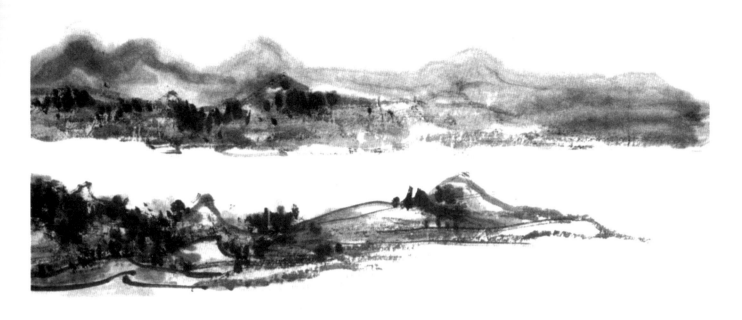

湖外青山對結廬門前修竹亦蕭疏茂林他日求遺稿且喜曾無衲禪書此通仙自題壁上句也今歲重其節令偶寫詩意為石湖先生博笑

壬子五月賓虹

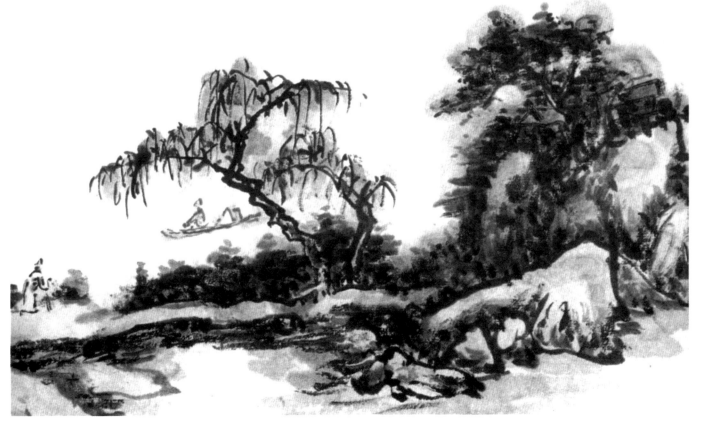

湖外青山对结庐

　　此画描绘了美丽无边的湖山边上，一叶小舟，岸上一人，舟上一人，犹如梦境，构图别具一格，设色淡雅。

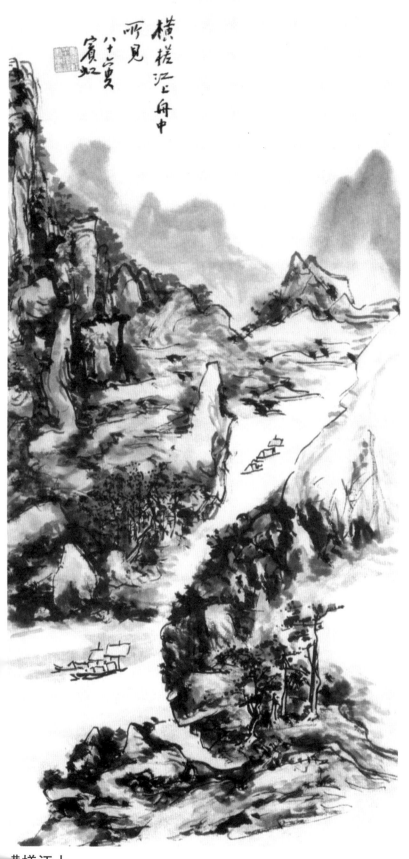

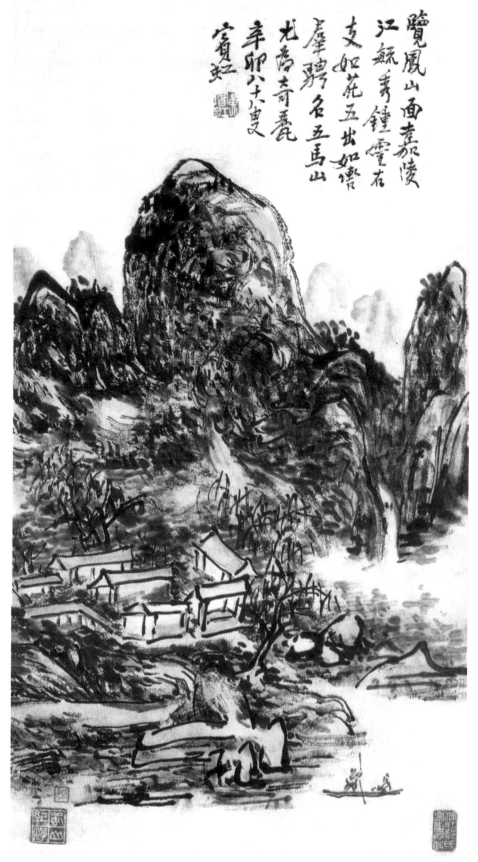

黄槎江上

　　此画格调高雅，墨色干净利落，远山积墨，厚重含蓄，线条灵动简练，小舟和江岸树木遥相呼应。

嘉陵览凤

　　此画是黄宾虹入蜀后的作品，笔墨苍润，设色淡雅凝重，落笔严谨有序，墨色层次分明，构图也极为完整。

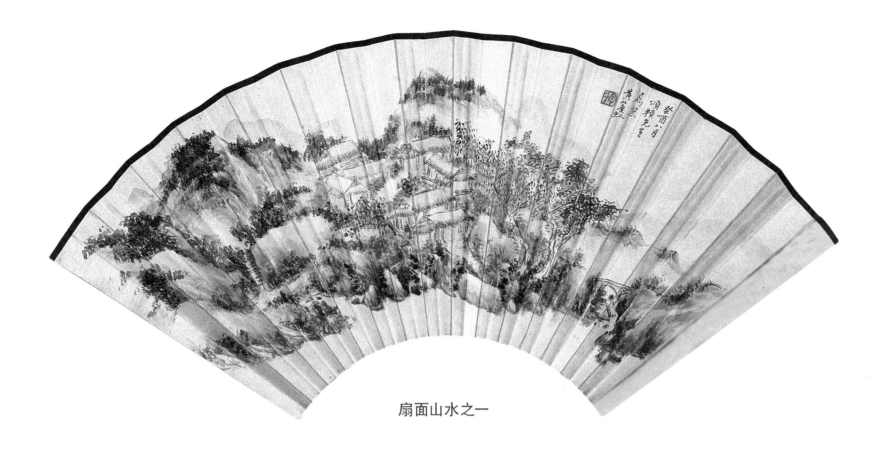

扇面山水之一

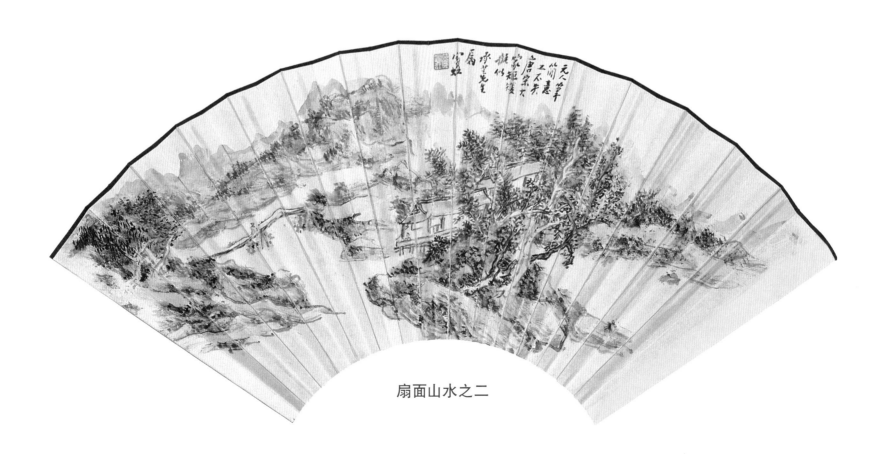

扇面山水之二